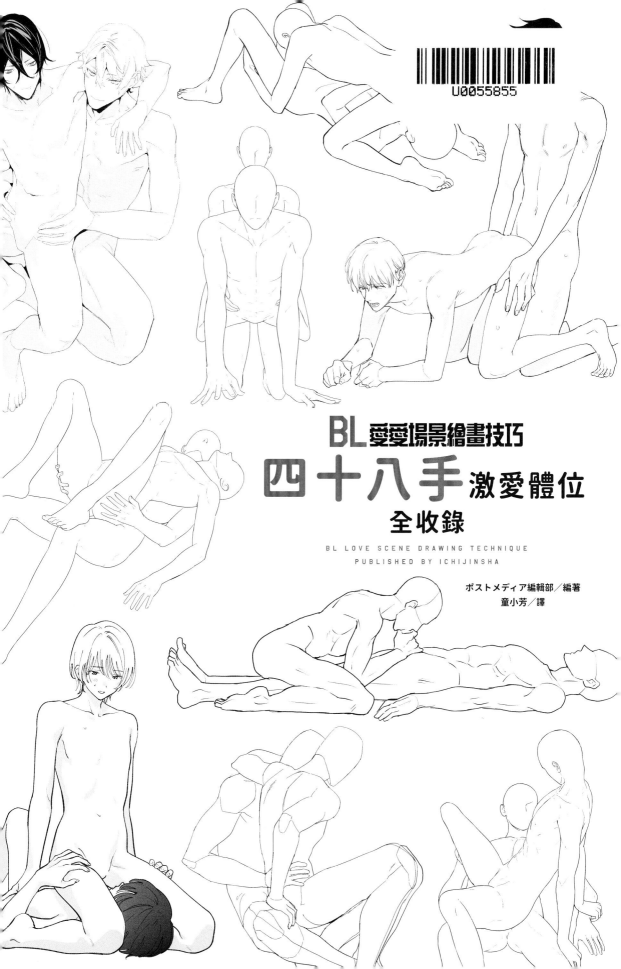

U0055855

BL 愛愛場景繪畫技巧
四十八手 激愛體位
全收錄

BL LOVE SCENE DRAWING TECHNIQUE
PUBLISHED BY ICHIJINSHA

ポストメディア編輯部／編著
童小芳／譯

目次

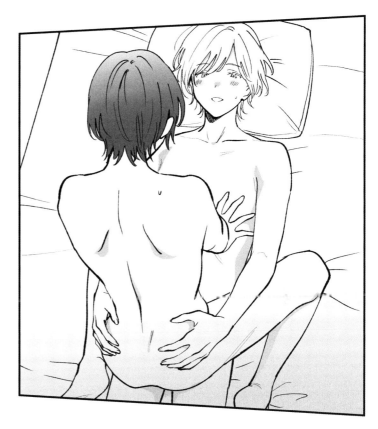

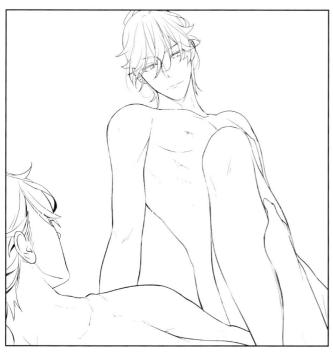

本書的使用方式

本書是以四十八手體位為主題來解說BL（Boys Love）性愛場景的描繪方式。第1章解說描繪男性身體的基礎知識，第2章則為實際上演四十八手的人物姿勢集，還會配合姿勢範例來解說範例或作畫的重點。

體格：表示姿勢範例中的人物的體格。此標示是指攻與受皆屬於標準體型。

姿勢範例：實際上演四十八手的人物姿勢範例。攻為藍色，受則以紅色來描繪。

範例：創作者所繪製的實際範例。範例又分為2種，分別為單格漫畫（在漫畫格內描繪該體位的範例）與插畫範例。另外還會附註簡單的解說。

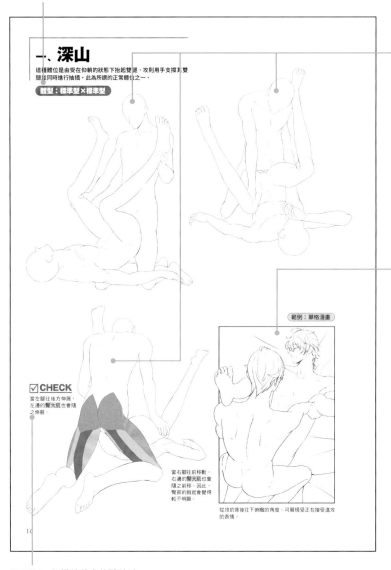

一、深山

這種體位是由受在仰躺的狀態下抬起雙腿，攻則用手支撐其雙腿後同時進行抽插。此為所謂的正常體位之一。

體型：標準型×標準型

☑CHECK

當左腳往後方伸展，左邊的臀大肌也會隨之伸展。

當右腳往前移動，右邊的臀大肌也會隨之前移。因此，臀部的鼓起會變得較不明顯。

範例：單格漫畫

從攻的背後往下俯瞰的角度。可展現受正在接受進攻的表情。

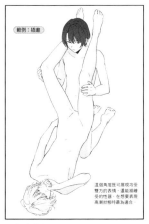

範例：插畫

這個角度既可展現攻受雙方的表情，還能描繪被插入的性器，在想要表現高潮狀態時最為適合。

▲插畫範例

CHECK：在描繪特定的體位時，監修者會針對肌肉的形狀與動作等關鍵處進行解說。解說文字中的肌肉名稱會與圖中對應的肌肉標示成一樣的顏色。

關於臨摹與複寫

本書中所刊載的四十八手姿勢範例（刊載於p.16～p.78、以紅藍線條繪製而成的插畫），僅限本書的購買者進行複寫或修改運用。運用時不會產生著作權費用或二次使用費，也無須加註版權聲明。然而，敝公司與任何運用本書插圖所引發的糾紛無關，亦不接受相關洽詢。禁止以任何方式散布、轉讓或轉售以本書插圖直接複製而成的檔案。

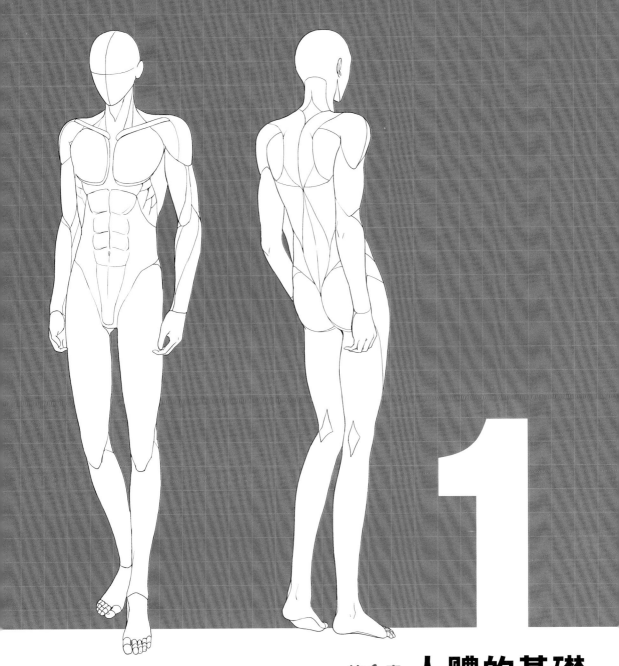

1

第1章 人體的基礎

為了描繪兩個人物複雜交纏在一起的四十八手，
必須確實掌握人體相關的基本知識。本章將針對
基礎的人體構造、描繪技術、不同體型的繪製重
點等來進行解說。

軀幹上的代表性肌肉

在此會解說男性軀幹上的代表性肌肉，在繪製插圖時可以派上用場。理解肌肉的構造，即可描繪出更真實且別具魅力的男性身體。

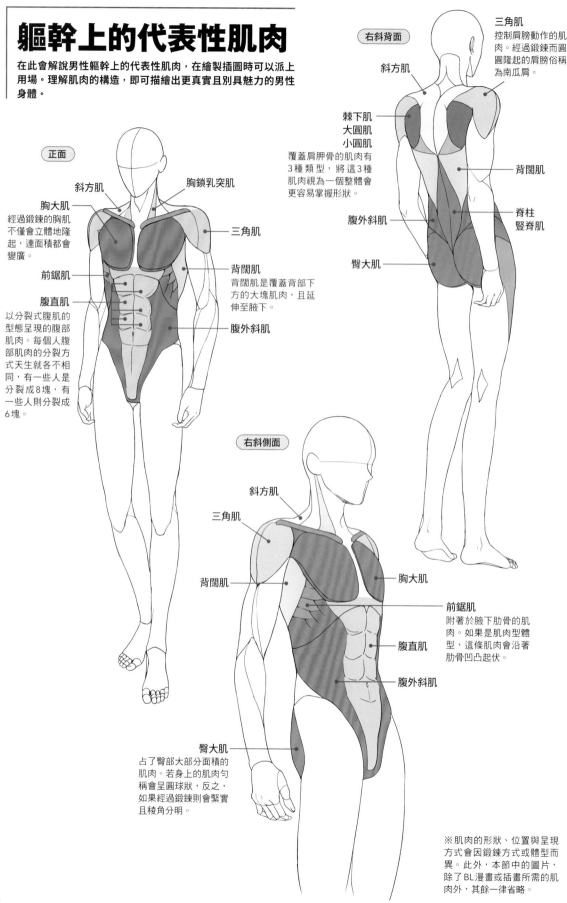

正面

斜方肌

胸鎖乳突肌

胸大肌
經過鍛鍊的胸肌不僅會立體地隆起，連面積都會變廣。

三角肌

前鋸肌

背闊肌
背闊肌是覆蓋背部下方的大塊肌肉，且延伸至腋下。

腹直肌
以分裂式腹肌的型態呈現的腹部肌肉。每個人腹部肌肉的分裂方式天生就各不相同，有一些人是分裂成8塊，有一些人則分裂成6塊。

腹外斜肌

右斜背面

三角肌
控制肩膀動作的肌肉。經過鍛鍊而圓圓隆起的肩膀俗稱為南瓜肩。

斜方肌

棘下肌
大圓肌
小圓肌
覆蓋肩胛骨的肌肉有3種類型，將這3種肌肉視為一個整體會更容易掌握形狀。

背闊肌

腹外斜肌

脊柱豎脊肌

臀大肌

右斜側面

斜方肌

三角肌

背闊肌

胸大肌

前鋸肌
附著於腋下肋骨的肌肉。如果是肌肉型體型，這條肌肉會沿著肋骨凹凸起伏。

腹直肌

腹外斜肌

臀大肌
占了臀部大部分面積的肌肉。若身上的肌肉勻稱會呈圓球狀，反之，如果經過鍛鍊則會緊實且稜角分明。

※肌肉的形狀、位置與呈現方式會因鍛鍊方式或體型而異。此外，本節中的圖片，除了BL漫畫或插畫所需的肌肉外，其餘一律省略。

各部位的代表性肌肉

手臂與腿部的形狀複雜，主要是由多條肌肉所構成，以便能自在地活動。了解各部位肌肉的形狀與用途，即有可能描繪出令人心動的畫面。

手臂

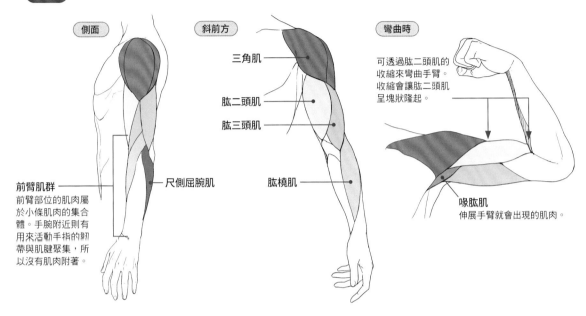

側面

斜前方

三角肌

肱二頭肌

肱三頭肌

尺側屈腕肌

肱橈肌

前臂肌群
前臂部位的肌肉屬於小條肌肉的集合體。手腕附近則有用來活動手指的韌帶與肌腱聚集，所以沒有肌肉附著。

彎曲時

可透過肱二頭肌的收縮來彎曲手臂。收縮會讓肱二頭肌呈塊狀隆起。

喙肱肌
伸展手臂就會出現的肌肉。

腿部

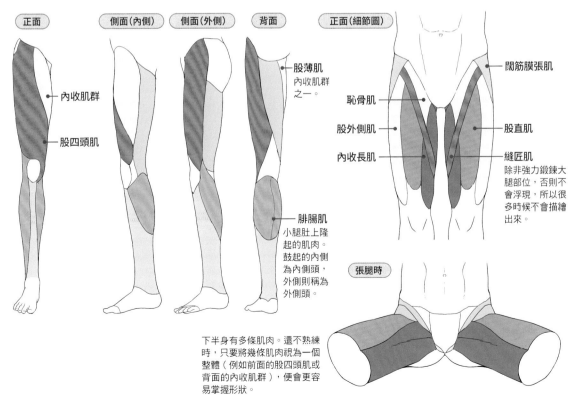

正面

側面（內側）

側面（外側）

背面

正面（細節圖）

內收肌群

股四頭肌

股薄肌
內收肌群之一。

腓腸肌
小腿肚上隆起的肌肉。鼓起的內側為內側頭，外側則稱為外側頭。

闊筋膜張肌

恥骨肌

股外側肌

內收長肌

股直肌

縫匠肌
除非強力鍛鍊大腿部位，否則不會浮現，所以很多時候不會描繪出來。

張腿時

下半身有多條肌肉。還不熟練時，只要將幾條肌肉視為一個整體（例如前面的股四頭肌或背面的內收肌群），便會更容易掌握形狀。

上半身的呈現

掌握肌肉的名稱與形狀後，不妨試著實際描繪身體。本節會針對描繪具男性特質的上半身時，應牢記的重點進行解說。

頸部

胸鎖乳突肌是從耳後往鎖骨之間延伸的肌肉。這是表現陽剛味十足的頸部時的重要部位。

胸鎖乳突肌這條肌肉能夠讓頸部彎曲並旋轉。因此，當頭部朝向側面等時候就會明顯地浮現出來。

如果人物的體格為纖細型或年紀尚輕，胸鎖乳突肌的肌肉就會不太明顯。

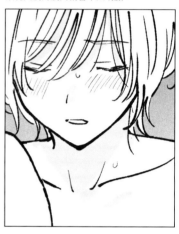

軀幹

描繪隆起的斜方肌、胸大肌與腹肌，即可呈現出充滿陽剛味的體態。愈強調肌肉交界處的凹凸起伏，愈能呈現出肌肉型體型。

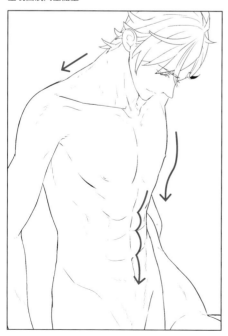

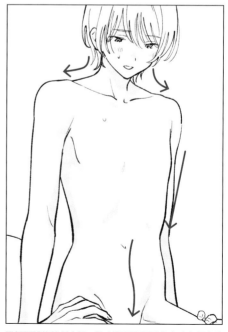

纖細型體格的斜方肌、胸大肌與腹肌不會有太大幅度的隆起。在這種情況下，以直線來描繪輪廓，即可在不強調肌肉的情況下呈現男性特質。

手臂‧手部

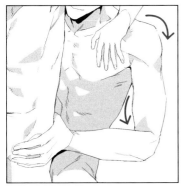

如左圖所示，在張開腋下並彎曲手臂的姿勢中，三角肌與肱二頭肌會收縮而隆起。可透過強調立體感來描繪出充滿男子氣概的手臂。

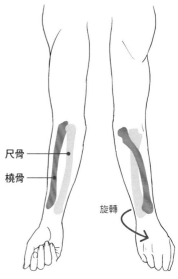

尺骨與橈骨

尺骨
橈骨

旋轉

將手臂往內側旋轉時，尺骨與橈骨會交叉，往外側旋轉時則會呈筆直狀。

如右圖所示，在伸直手臂的姿勢中，肱三頭肌會收縮，手臂的外側則會隆起。另一方面，肱二頭肌已經伸展開來，不會隆起。

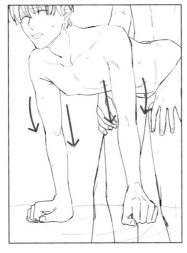

肩膀‧背部

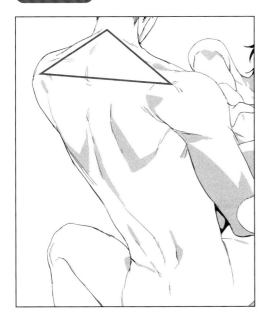

想描繪成纖細型體格時，則不要太強調斜方肌。在這種情況下，可透過加寬肩膀或把輪廓線畫得直一些來展現男人味。

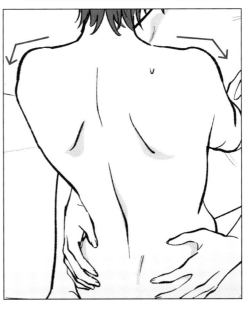

描繪斜方肌時，使其輪廓呈底邊較長的等腰三角形，即可呈現出陽剛味十足的背部。將肌肉的凹凸起伏描繪得愈仔細，愈能呈現出肌肉發達的身體。

下半身的呈現

描繪性行為時，無可避免要呈現下半身。本節會針對描繪具男性特質的下半身時，應牢記的重點進行解說。

腰部

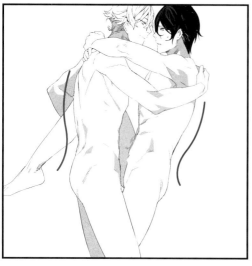

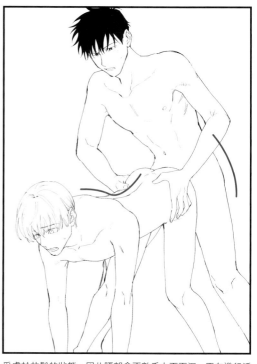

人的脊柱是呈S形。在進行插入的動作時會將性器壓覆在對方身上，因此腰部會往前頂而使這種S形曲線更加明顯。

受處於放鬆的狀態，因此腰部會不敵重力而下沉。正在進行活塞運動的攻則會將腰部往後推，因此脊柱會彎曲呈圓弧狀。

臀部

在臀部側面所形成的凹陷被稱為「臀部凹陷（Hip dips）」。體脂肪率愈低的體型，這個凹陷會愈明顯。

臀部是體脂肪容易堆積的部位。只要有某種程度的體脂肪，男性的臀部輪廓也會顯得渾圓飽滿。

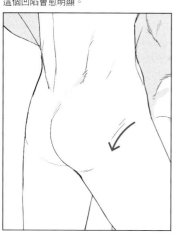

臀部凹陷是骨骼形狀所造成的，有些人會出現這種凹陷，有些人不會。即便是肌肉型體型也不見得會形成凹陷。

腿部

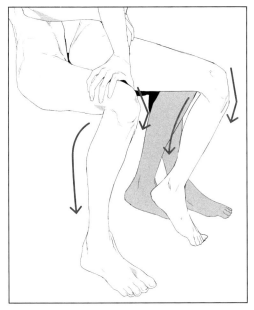

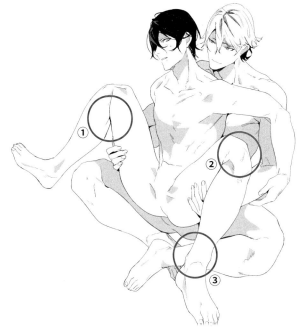

相較於女性，男性的皮下脂肪較少，且整體輪廓因肌肉而有稜有角。須有意識地讓膝蓋與小腿肚的曲線稜角分明。

①在大腿內側描繪肌肉紋理，即可呈現出肌肉發達且陽剛味十足的腿部。
②強調髕骨（膝蓋骨）的大小與凹凸起伏。
③腳踝不要畫得太細。

腳尖

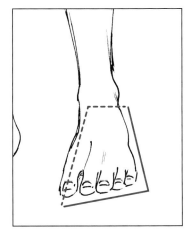

將肌肉或骨骼的紋理描繪得愈仔細，愈能呈現出陽剛而粗獷的腳尖。

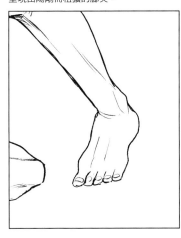

不要強調腳趾長度較容易呈現出充滿男人味的腳尖。腳底輪廓也比女性更為方正。

足部構造

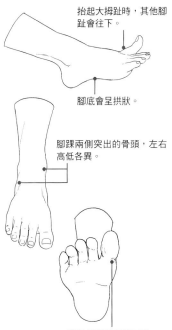

抬起大拇趾時，其他腳趾會往下。

腳底會呈拱狀。

腳踝兩側突出的骨頭，左右高低各異。

腳趾根部的肉較厚實。

不同體格的描繪方式

每個人的身體千差萬別。在繪製不同人物時，體格的描繪與臉部的描繪幾乎同等重要。第2章會以擺出四十八手姿勢的各種人物為例，解說繪製不同體格的方式與重點。

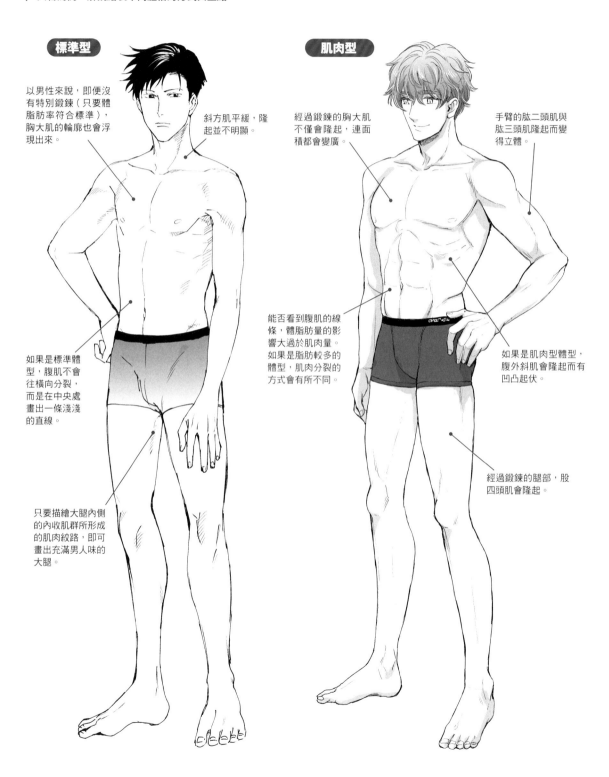

標準型

以男性來說，即便沒有特別鍛鍊（只要體脂肪率符合標準），胸大肌的輪廓也會浮現出來。

斜方肌平緩，隆起並不明顯。

如果是標準體型，腹肌不會往橫向分裂，而是在中央處畫出一條淺淺的直線。

只要描繪大腿內側的內收肌群所形成的肌肉紋路，即可畫出充滿男人味的大腿。

肌肉型

經過鍛鍊的胸大肌不僅會隆起，連面積都會變廣。

手臂的肱二頭肌與肱三頭肌隆起而變得立體。

能否看到腹肌的線條，體脂肪量的影響大過於肌肉量。如果是脂肪較多的體型，肌肉分裂的方式會有所不同。

如果是肌肉型體型，腹外斜肌會隆起而有凹凸起伏。

經過鍛鍊的腿部，股四頭肌會隆起。

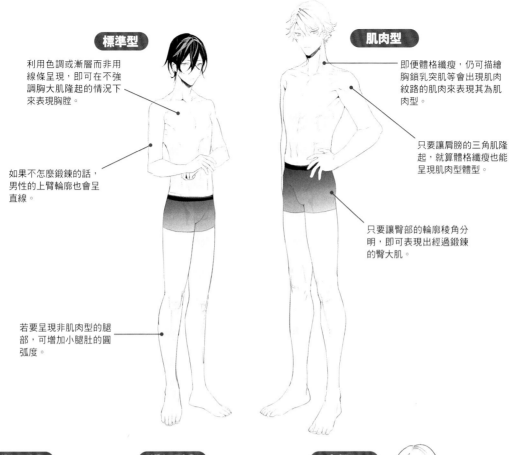

標準型

利用色調或漸層而非用線條呈現,即可在不強調胸大肌隆起的情況下來表現胸腔。

如果不怎麼鍛鍊的話,男性的上臂輪廓也會呈直線。

若要呈現非肌肉型的腿部,可增加小腿肚的圓弧度。

肌肉型

即便體格纖瘦,仍可描繪胸鎖乳突肌等會出現肌肉紋路的肌肉來表現其為肌肉型。

只要讓肩膀的三角肌隆起,就算體格纖瘦也能呈現肌肉型體型。

只要讓臀部的輪廓稜角分明,即可表現出經過鍛鍊的臀大肌。

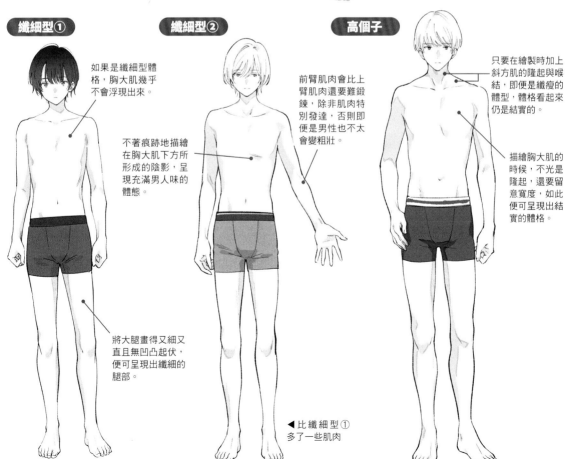

纖細型①

如果是纖細型體格,胸大肌幾乎不會浮現出來。

將大腿畫得又細又直且無凹凸起伏,便可呈現出纖細的腿部。

纖細型②

不著痕跡地描繪在胸大肌下方所形成的陰影,呈現充滿男人味的體態。

前臂肌肉會比上臂肌肉還要難鍛鍊,除非肌肉特別發達,否則即便是男性也不太會變粗壯。

◀ 比纖細型①多了一些肌肉

高個子

只要在繪製時加上斜方肌的隆起與喉結,即便是纖瘦的體型,體格看起來仍是結實的。

描繪胸大肌的時候,不光是隆起,還要留意寬度,如此便可呈現出結實的體格。

13

第2章 四十八手 姿勢集

本章會逐一解說四十八手的各種體位。透過插畫呈現了不同角度的姿勢、除了描繪特定體位也會說明做出這些特殊動作時的肌肉運作機制,以及透過不同創作者所繪製的插畫範例,來傳授描繪各種體位時的重點。

序 何謂四十八手

四十八手及其起源

在解說四十八手的各種體位之前，我想在此先稍微解釋一下何謂四十八手。所謂的「四十八手」是將性交的體位分為48種，並針對每一種體位加以命名。

最早，四十八手這個名稱，是用來表示決定相撲勝敗形式的48種決勝技。其歷史悠久，據說是起源於室町時代。順便說說48這個數字，一般認為是因為日本自古以來常用48這個數字來表達「多數」或「全部」等意思，故以此命名，並不表示當時真的存在48種決勝技（順帶一提，現代的大相撲已由日本相撲協會分類歸納出82種決勝技）。

四十八手這個詞本來是用來表示相撲決勝技的類型與名稱，直到江戶時代才開始用來指稱性交體位的類型與名稱（因此表示性交體位的四十八手有時候又被稱為「江戶四十八手」）。關於四十八手起源的說法莫衷一是，不過以《回眸美人圖》而聞名的浮世繪畫家菱川師宣（1618？～1694）所繪製的春畫畫集《枕邊絮語四十八手》（1679？），便被視為是將性交體位與四十八手這個詞連結起來的鼻祖。這本《枕邊絮語四十八手》是透過48幅插圖來解說四十八手的春畫畫集。然而，這本畫集中還包含了多幅性交以外的插圖（例如第一幅插圖「逢夜盃」，描繪的是在邂逅之夜交杯對酌的男女）；不僅限於性交，而是將所有與情愛相關的行為分類為四十八手，這點與現今對四十八手的普遍印象存在微妙的差異（出現在《枕邊絮語四十八手》中的四十八手，與本書中所解說的四十八手幾乎沒有一致之處）。

四十八手並不存在所謂的「正統」

據說如今只展示性交體位的四十八手是源自戰後不久出版的書籍《鴛鴦閨房秘考》。此即所謂的「地下刊物」，是為了避免行政單位的審查或禁售處分而在暗地裡出版的書籍，因此並未記載出版社與作者（執行出版品之審查與禁售的《出版法》

與《新聞法》等法律已於戰後廢除，不過仍保有日本《刑法》第175條「散布猥褻物品等罪」，因此與性相關的敏感書籍在戰後的一段期間仍持續地下出版）。這本《鴛鴦閨房秘考》中共有68種體位，並佐以圖片進行解說，其中48種為「性戲四十八手秘考」，20種為「續性戲四十八手秘考」，其中有不少與本書中所解說的體位同名且都是相同內容的體位。另有《百手秘戲圖》與《古傳百手》等針對體位加以解說的地下刊物，一般認為現代的四十八手便是以這些書籍的內容為基礎而逐漸成形的。

如此看來，四十八手是根據出版社與作者皆不明確的書籍內容所形成，實際上並不存在可明確定義四十八手的第一手資料。因此，四十八手所含括的體位類型及各種體位的相關說明，會因資料而異也不足為奇。

本書為了方便讀者使用，從眾說紛紜的四十八手當中選出了48種應該可應用在BL性愛場景的體位。關於各種體位的手腳位置或是身體姿勢等說法莫衷一是時，則從中選出最為自然的性交體位。此外，有些資料會將四十八手分為正面與背面，針對一共96種體位來進行說明，不過本書是「單純的」四十八手，僅解說並刊載48種體位。

資料　白倉敬彥 2003年《透過春畫閱讀江戶的情愛 枕邊絮語「四十八手」的世界》（暫譯，洋泉社）／ 1999年《別冊太陽 禁售本 城市郎珍藏版》（暫譯，平凡社）

一、深山

這種體位是由受在仰躺的狀態下抬起雙腿，攻則用手支撐其雙腿並同時進行抽插。此為所謂的正常體位之一。

體型：標準型×標準型

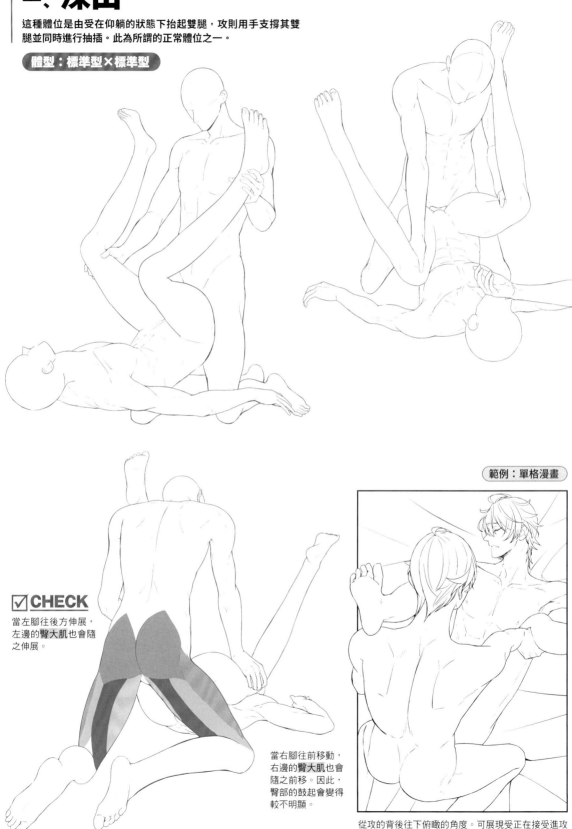

☑CHECK

當左腳往後方伸展，左邊的臀大肌也會隨之伸展。

當右腳往前移動，右邊的臀大肌也會隨之前移。因此，臀部的鼓起會變得較不明顯。

範例：單格漫畫

從攻的背後往下俯瞰的角度。可展現受正在接受進攻的表情。

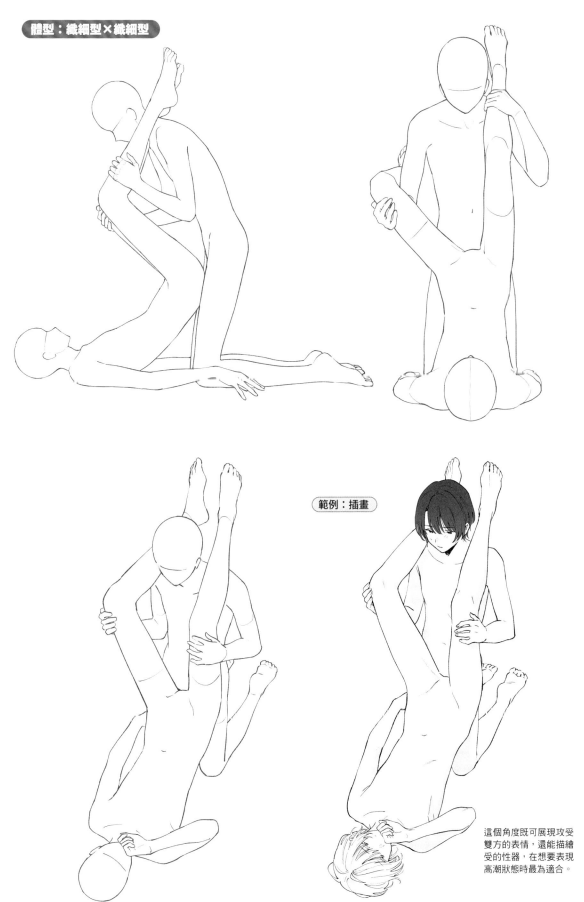

體型：纖細型×纖細型

範例：插畫

這個角度既可展現攻受雙方的表情，還能描繪受的性器，在想要表現高潮狀態時最為適合。

17

二、鵯越

此即所謂的後背式體位，又稱為後進位。是由受跪下且四肢著地，攻則從其背後進行抽插。

體型：標準型×標準型

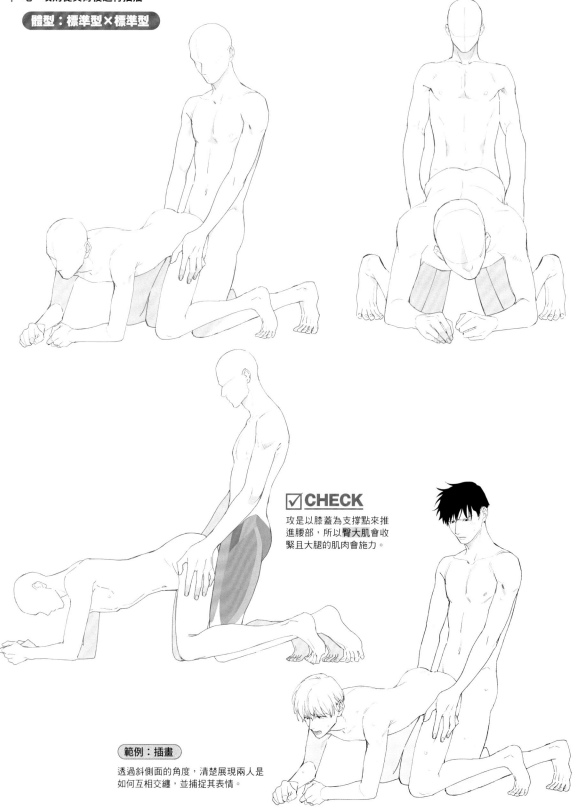

☑CHECK

攻是以膝蓋為支撐點來推進腰部，所以臀大肌會收緊且大腿的肌肉會施力。

範例：插畫

透過斜側面的角度，清楚展現兩人是如何互相交纏，並捕捉其表情。

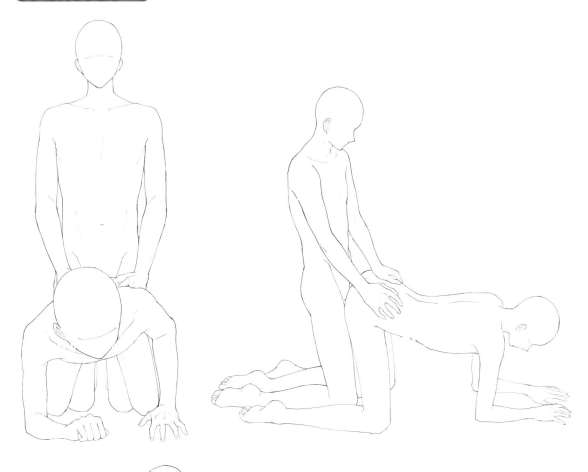

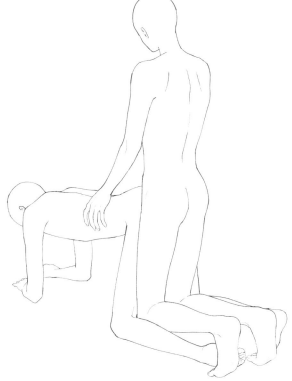

範例：單格漫畫

這種畫面安排是透過從正面看過去的角度聚焦於受的表情。還可從緊抓著床單的模樣感受到行為的激烈程度。

19

三、立鼎

這種體位是由攻受雙方在站立的狀態下面對面，攻抬起受的一條腿進行抽插。

體型：纖細型×纖細型

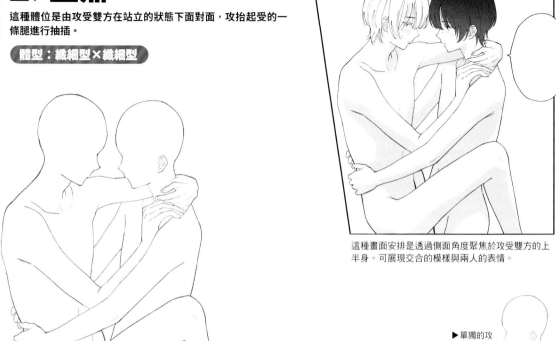

這種畫面安排是透過側面角度聚焦於攻受雙方的上半身。可展現交合的模樣與兩人的表情。

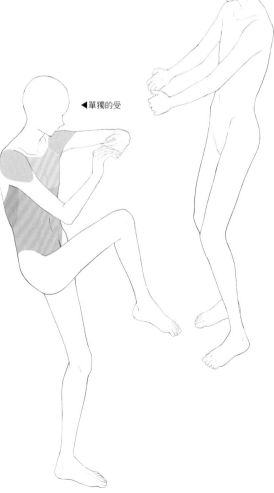

▶單獨的攻

◀單獨的受

☑CHECK

由於一條腿被抬起來，因此腰部的左右高度會不一樣。一隻手臂繞過對方的後頸，所以左右肩膀的高度也有所改變。

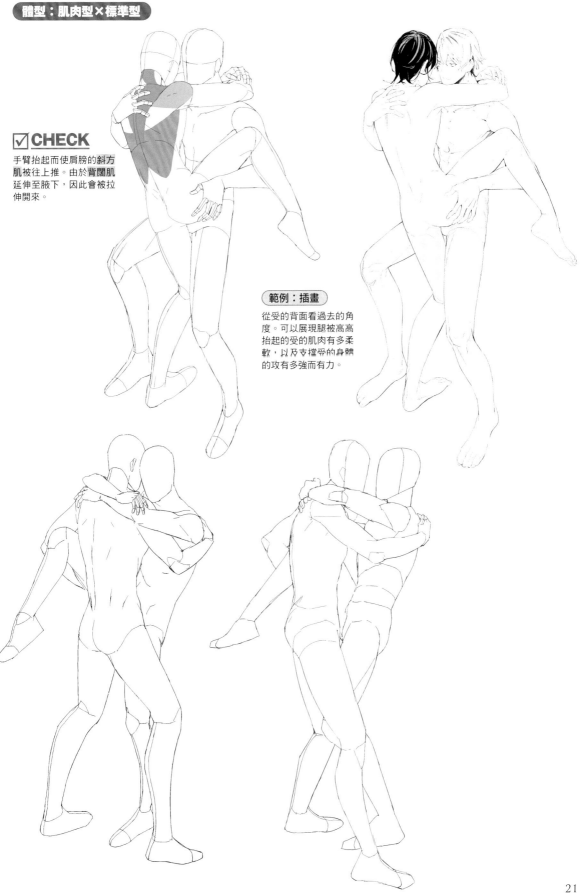

☑**CHECK**

手臂抬起而使肩膀的斜方肌被往上推。由於背闊肌延伸至腋下，因此會被拉伸開來。

範例：插畫

從受的背面看過去的角度。可以展現腿被高高抬起的受的肌肉有多柔軟，以及支撐受的身體的攻有多強而有力。

四、千鳥之曲

這種體位是攻仰躺著，由採取跪坐姿勢的受來愛撫攻的性器。

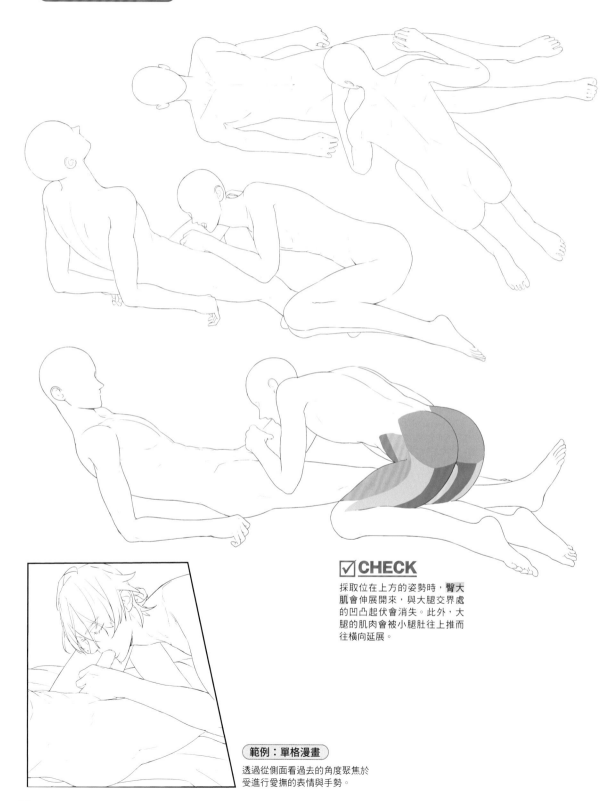

☑CHECK

採取位在上方的姿勢時，臀大肌會伸展開來，與大腿交界處的凹凸起伏會消失。此外，大腿的肌肉會被小腿肚往上推而往橫向延展。

範例：單格漫畫

透過從側面看過去的角度聚焦於受進行愛撫的表情與手勢。

五、雁首

與千鳥之曲（➡ p.22）一樣，都是由受愛撫躺著的攻的性器。
不過這種體位是由受趴跪在攻的雙腿間進行愛撫。

體型：肌肉型×肌肉型

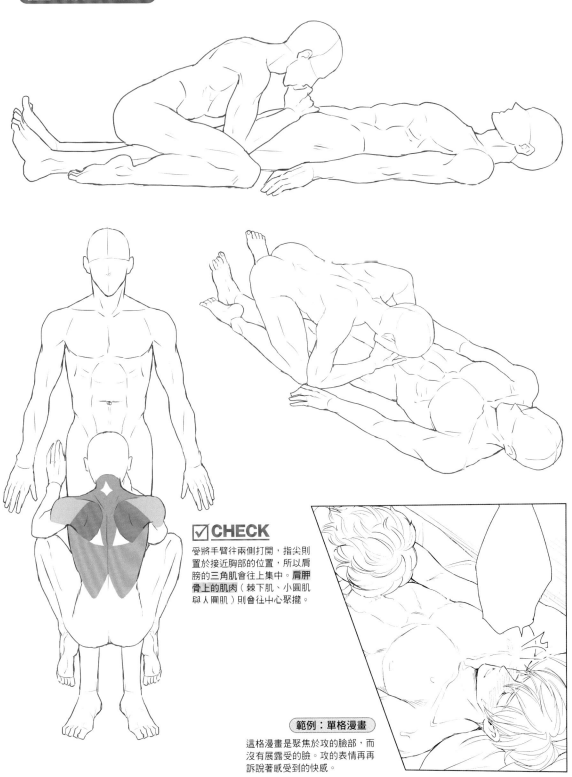

☑CHECK

受將手臂往兩側打開，指尖則置於接近胸部的位置，所以肩膀的三角肌會往上集中。**肩胛骨上的肌肉**（棘下肌、小圓肌與大圓肌）則會往中心聚攏。

範例：單格漫畫

這格漫畫是聚焦於攻的臉部，而沒有展露受的臉。攻的表情再再訴說著感受到的快感。

六、立花菱

這種體位是受仰躺並抬起腰部，攻則鑽入其胯下來愛撫性器。

體型：纖細型×纖細型

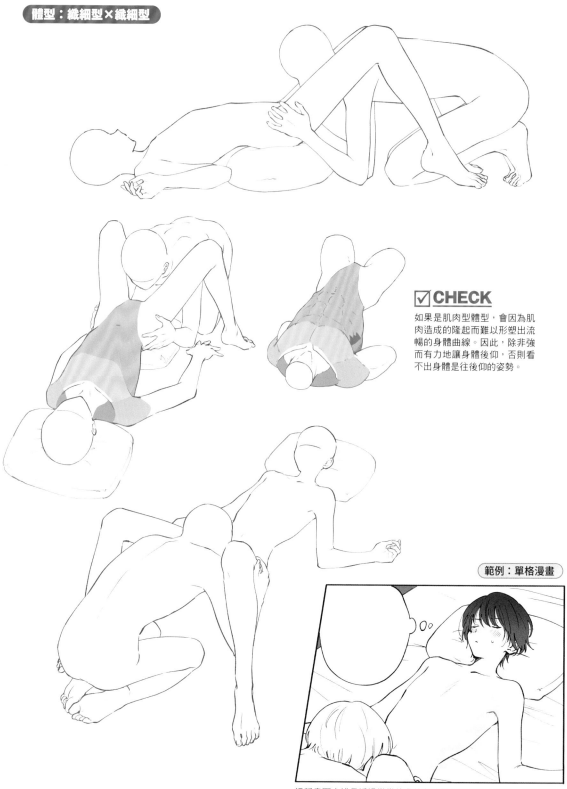

☑CHECK

如果是肌肉型體型，會因為肌肉造成的隆起而難以形塑出流暢的身體曲線。因此，除非強而有力地讓身體後仰，否則看不出身體是往後仰的姿勢。

範例：單格漫畫

這種畫面安排是透過微微俯瞰的角度聚焦於受的上半身。藉由攻的後腦勺來描繪其行為，並展現受的表情。

七、松葉崩

這種體位是由側躺的受抬起一條腿，攻則以跪姿跨坐在受的另一條腿上進行抽插。

體型：肌肉型×標準型

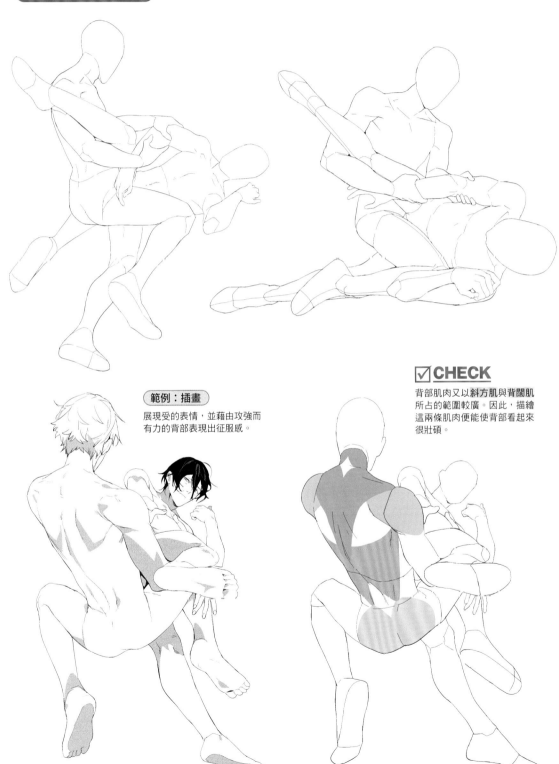

範例：插畫

展現受的表情，並藉由攻強而有力的背部表現出征服感。

☑ CHECK

背部肌肉又以斜方肌與背闊肌所占的範圍較廣。因此，描繪這兩條肌肉便能使背部看起來很壯碩。

八、碁盤攻

這種體位是由受把雙手撐在桌上或是床上，攻則從其背後進行抽插。

透過從斜前方看過去的角度來展現攻受雙方的表情。

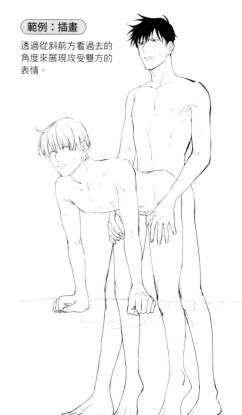

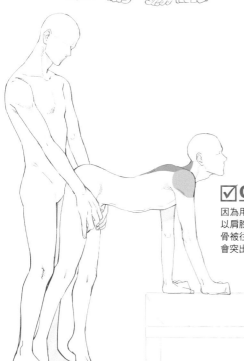

☑ CHECK

因為用手臂支撐上半身，所以肩膀會隆起。此外，肩胛骨被往上拉，所以斜方肌也會突出來。

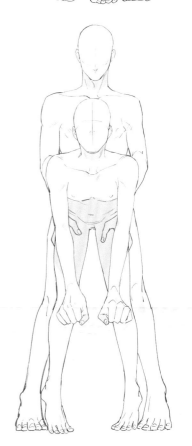

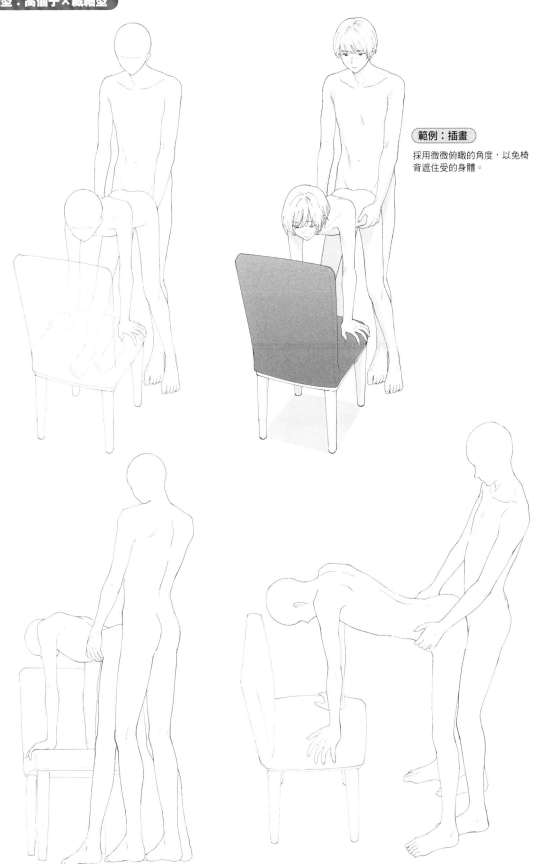

範例：插畫

採用微微俯瞰的角度，以免椅
背遮住受的身體。

27

九、絞芙蓉

這種體位是由攻坐著，受則打開雙腳跨坐其上來進行抽插。此為後座式體位之一。

體型：肌肉型×標準型

範例：插畫

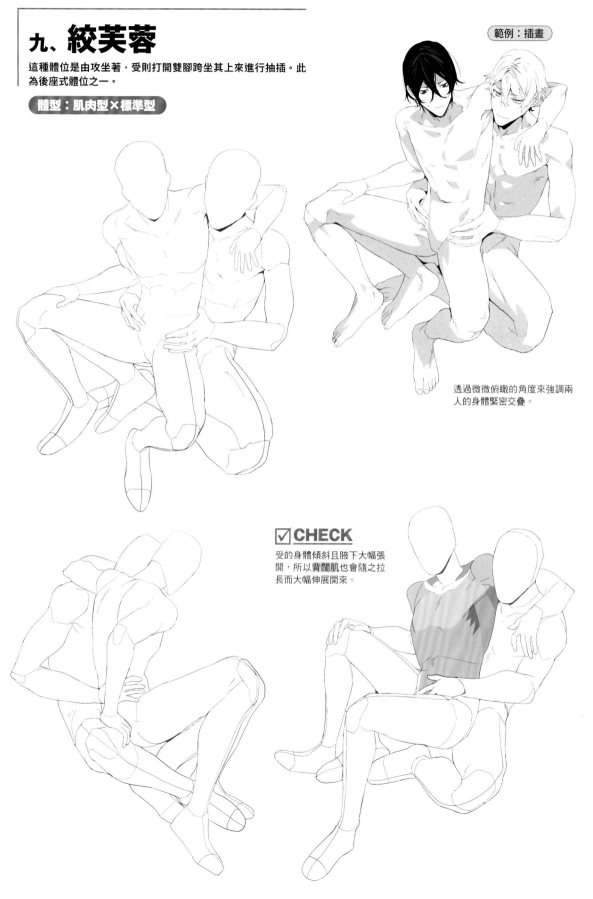

透過微微俯瞰的角度來強調兩人的身體緊密交疊。

☑CHECK

受的身體傾斜且腋下大幅張開，所以背闊肌也會隨之拉長而大幅伸展開來。

十、鳴門

這是與絞芙蓉（➡p.28）相似的體位，不過受移動腰部的方式有所不同。相對於上下移動腰部的絞芙蓉，在鳴門的體位中，受必須前後左右激烈地移動腰部。

體型：標準型×標準型

☑CHECK

在這個角度中，因為胸大肌延展開來而幾乎看不到隱於其下的斜方肌。若是肌肉型體型，胸大肌會更大幅度地隆起，所以連鎖骨都被埋沒了。

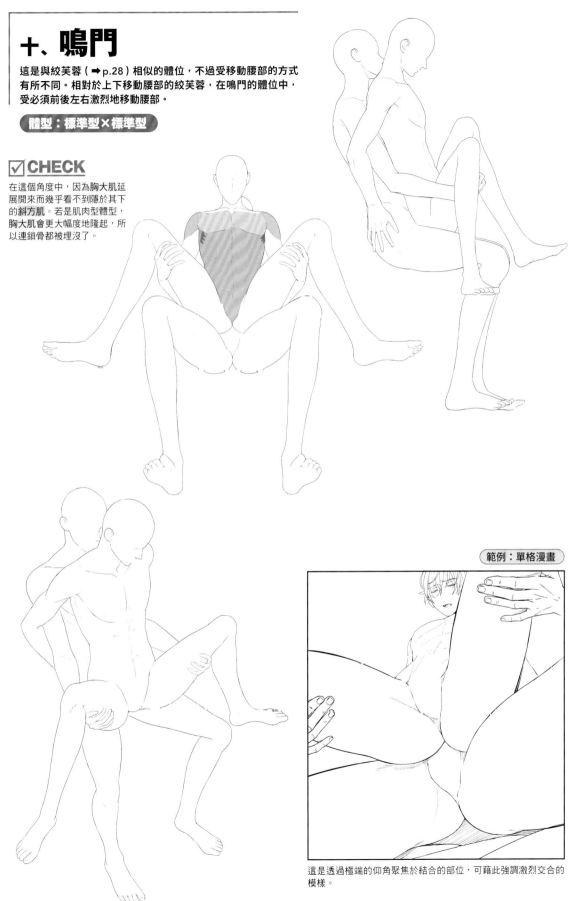

範例：單格漫畫

這是透過極端的仰角聚焦於結合的部位，可藉此強調激烈交合的模樣。

29

十一、椋鳥

這個體位是由攻上下倒過來壓覆在仰躺的受身上，此即所謂的
69式。

體型：標準型×標準型

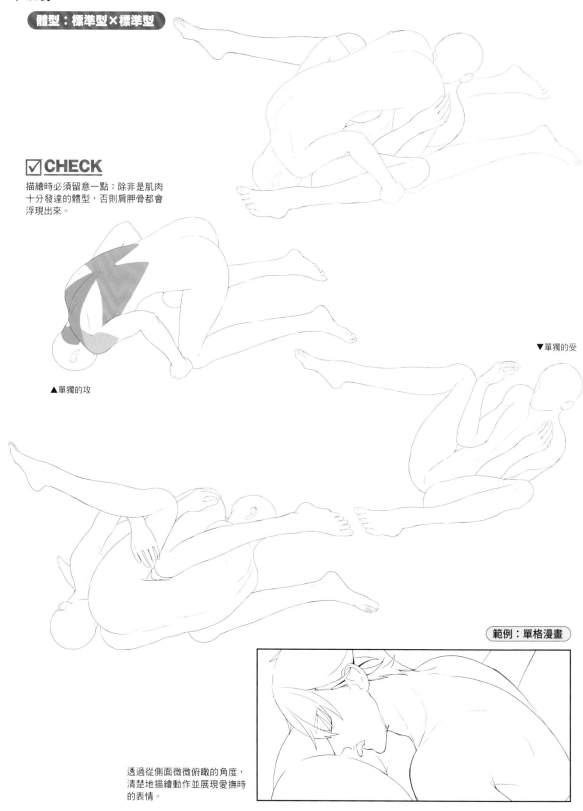

☑CHECK

描繪時必須留意一點：除非是肌肉
十分發達的體型，否則肩胛骨都會
浮現出來。

▲單獨的攻

▼單獨的受

範例：單格漫畫

透過從側面微微俯瞰的角度，
清楚地描繪動作並展現愛撫時
的表情。

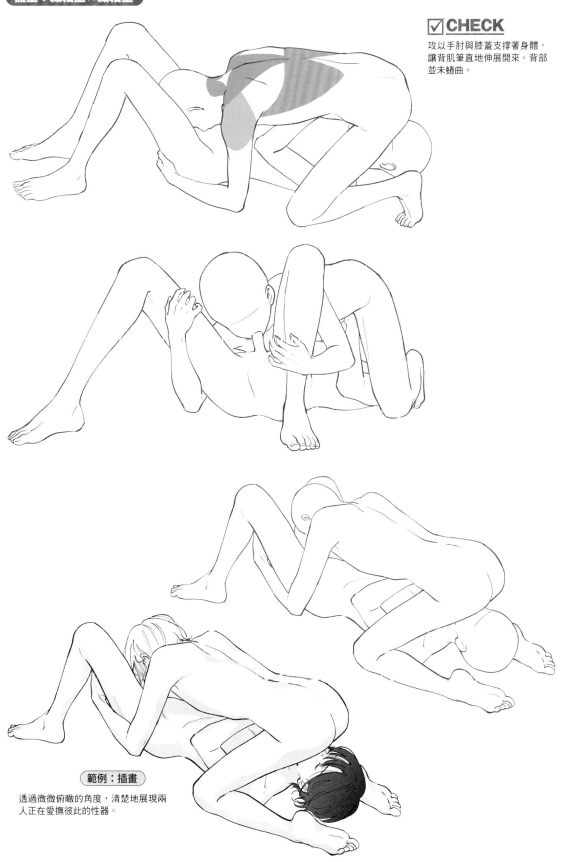

體型：纖細型×纖細型

☑ **CHECK**

攻以手肘與膝蓋支撐著身體，讓背肌筆直地伸展開來。背部並未蜷曲。

範例：插畫

透過微微俯瞰的角度，清楚地展現兩人正在愛撫彼此的性器。

十二、柵／十三、千鳥

柵這種體位是由攻壓覆在仰躺的受身上，在彼此雙腿伸展的狀態下讓性器緊貼。千鳥是與柵相似的體位，不過受的雙腿會往後彎曲。

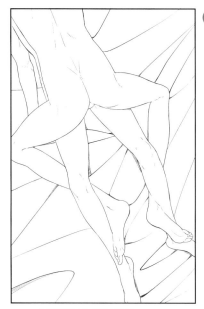

體型：標準型×標準型

☑CHECK

斜方肌是從肩胛骨連接至鎖骨的肌肉，所以要留意與三角肌的位置關係。

 ← 上側

範例：單格漫畫

刻意不露出臉部，透過互相交纏的腿部來展現兩人的情慾。

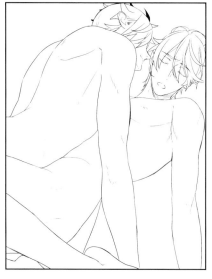

範例：單格漫畫

透過低角度鏡頭與受的表情，呈現出是由攻居於上位。

柵

千鳥

☑CHECK

須將腰部壓覆其上，所以臀大肌會施力而緊繃。下半身則是放鬆的。

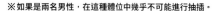

※如果是兩名男性，在這種體位中幾乎不可能進行抽插。

十四、立松葉

這種體位是由攻抬起仰躺的受的雙腿，並讓彼此的腿交錯來插入性器。

體型：肌肉型×肌肉型

◀單獨的攻

☑ **CHECK**

騎跨過去並從前方壓住對方的腿，所以大腿的肌肉會施力。

▶單獨的受

範例：插畫

透過略低的角度來強調抬起受的雙腿的攻是多麼強而有力。

十五、獅子舞

這種體位是攻受雙方面對面而坐，以此姿勢來插入性器。受會將雙腿架在攻的肩膀上。

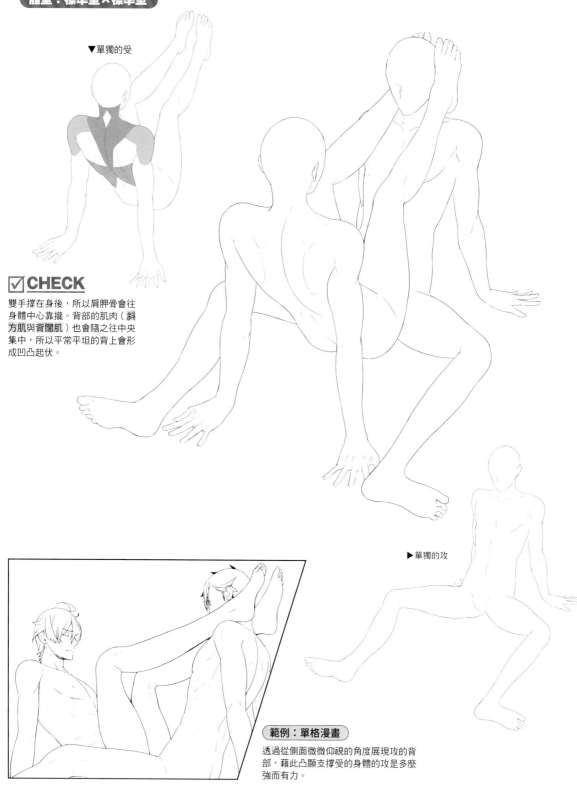

▼單獨的受

☑CHECK

雙手撐在身後，所以肩胛骨會往身體中心靠攏。背部的肌肉（斜方肌與背闊肌）也會隨之往中央集中，所以平常平坦的背上會形成凹凸起伏。

▶單獨的攻

範例：單格漫畫

透過從側面微微仰視的角度展現攻的背部，藉此凸顯支撐受的身體的攻是多麼強而有力。

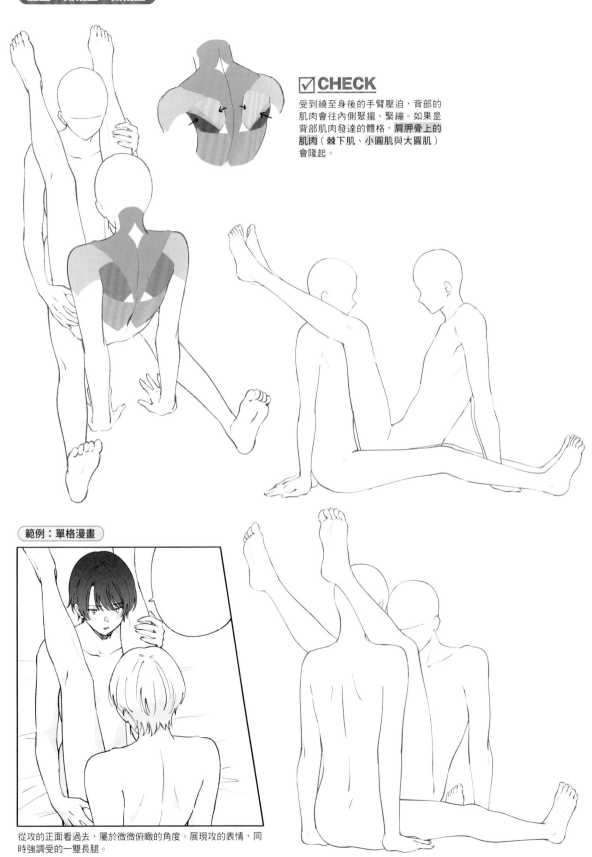

☑CHECK

受到繞至身後的手臂壓迫，背部的肌肉會往內側聚攏、緊繃。如果是背部肌肉發達的體格，肩胛骨上的肌肉（棘下肌、小圓肌與大圓肌）會隆起。

範例：單格漫畫

從攻的正面看過去，屬於微微俯瞰的角度。展現攻的表情，同時強調受的一雙長腿。

十六、手懸

這種體位是由受背對著坐在椅子上的攻，並坐在其身上來進行抽插。

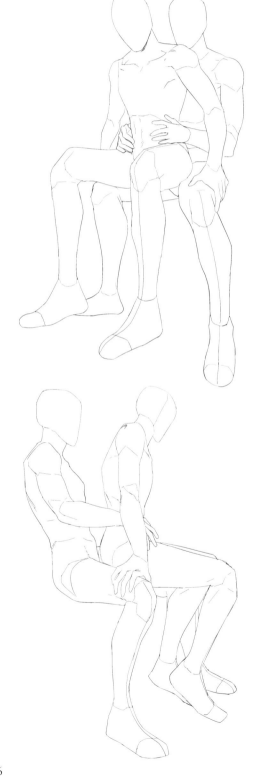

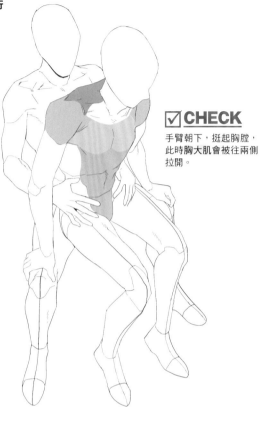

☑CHECK

手臂朝下，挺起胸腔，此時胸大肌會被往兩側拉開。

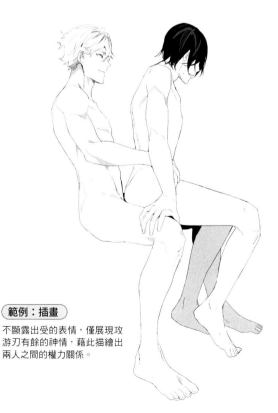

範例：插畫

不顯露出受的表情，僅展現攻游刃有餘的神情，藉此描繪出兩人之間的權力關係。

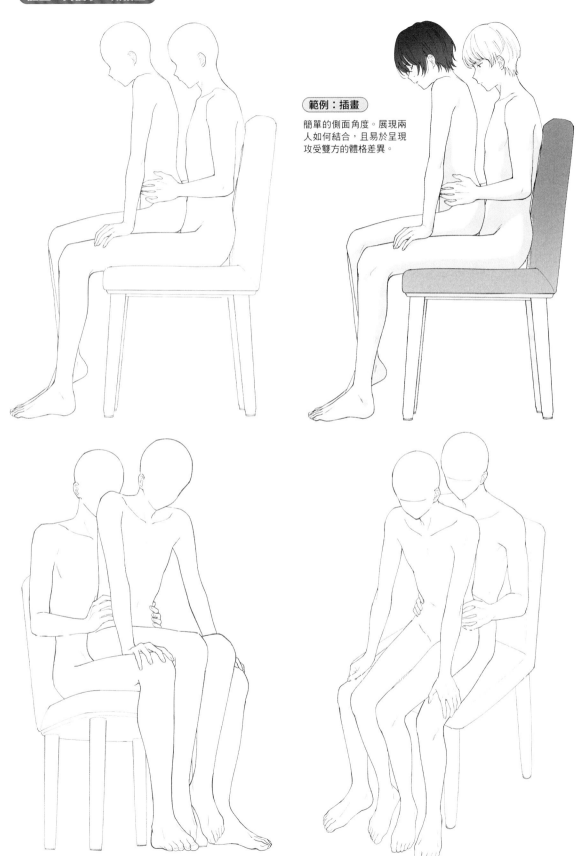

體型：高個子×纖細型

範例：插畫

簡單的側面角度。展現兩人如何結合，且易於呈現攻受雙方的體格差異。

十七、抱地藏

與手懸一樣，都是會用到椅子的體位，不過這個姿勢是由受與攻相對而坐來進行抽插。

體型：標準型×標準型

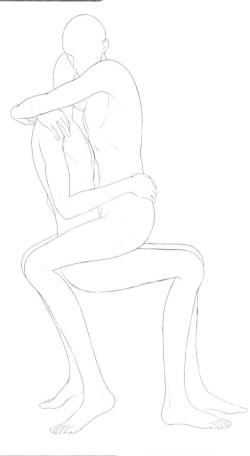

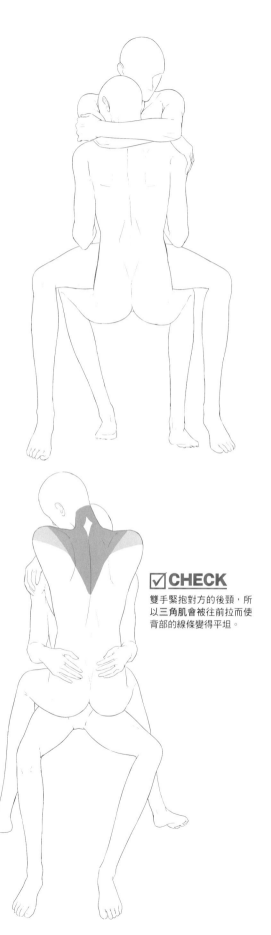

範例：單格漫畫

受用力抱緊攻，透過其表情來表現行為的激烈程度。

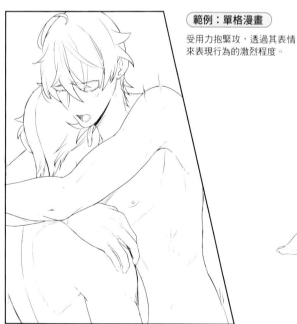

☑ **CHECK**

雙手緊抱對方的後頸，所以三角肌會被往前拉而使背部的線條變得平坦。

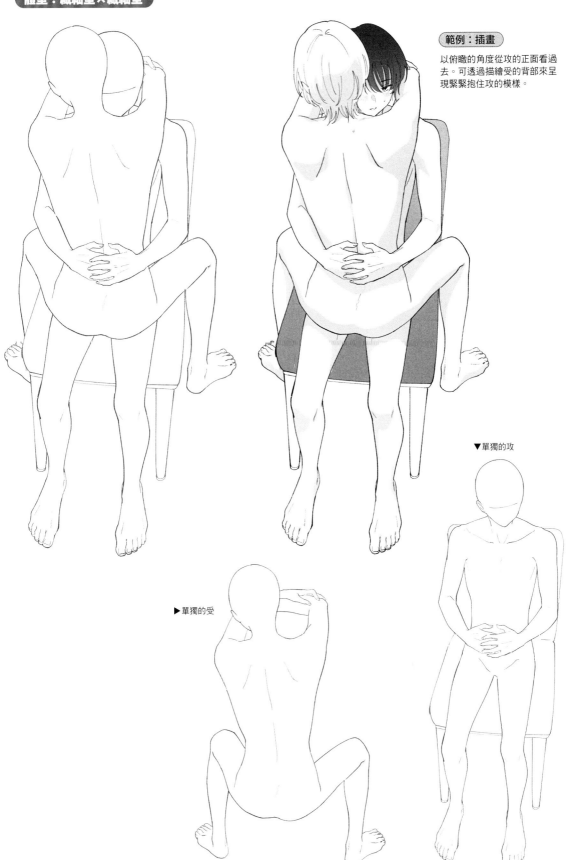

體型：纖細型×纖細型

範例：插畫

以俯瞰的角度從攻的正面看過去。可透過描繪受的背部來呈現緊緊抱住攻的模樣。

▼單獨的攻

▶單獨的受

十八、本駒驅

這種體位是由受背對著屈膝而坐的攻，並跪坐在其身上來進行抽插。

體型：標準型×標準型

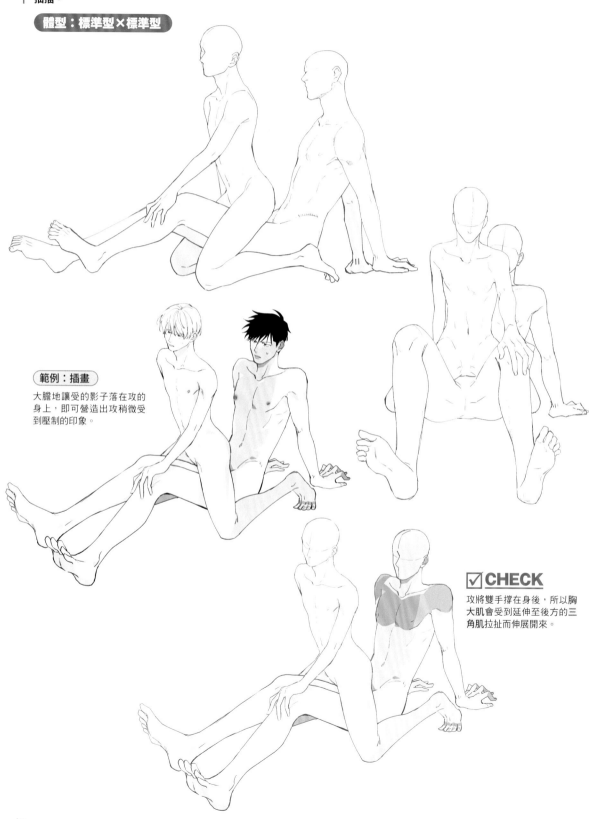

範例：插畫

大膽地讓受的影子落在攻的身上，即可營造出攻稍微受到壓制的印象。

☑**CHECK**

攻將雙手撐在身後，所以胸大肌會受到延伸至後方的三角肌拉扯而伸展開來。

十九、帆掛茶臼

這種體位是攻受雙方面對面而坐，以此姿勢來插入性器。近似獅子舞（➡p.34），不過攻在這個姿勢中是用手臂或手來支撐受的雙腿，並未用到肩膀。

體型：纖細型×纖細型

有些情況下會以「受僅把一條腿架在攻的肩上」來解說這個體位。

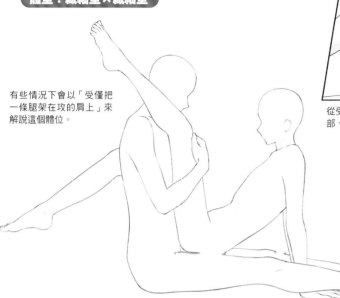

從受的正面看過去的角度。可以藉此展現受的表情、攻的背部，以及攻支撐對方雙腿的手臂是多麼強而有力。

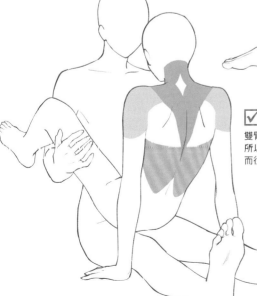

☑ CHECK

雙臂置於身體兩側並收緊腋下，所以背部的肌肉會稍微受到壓迫而往中心聚攏。

41

二十、時雨茶臼

這種體位是由受張開雙腿蹲坐在仰躺的攻身上來進行抽插。此即所謂的騎乘式體位。

體型：肌肉型×標準型

範例：插畫

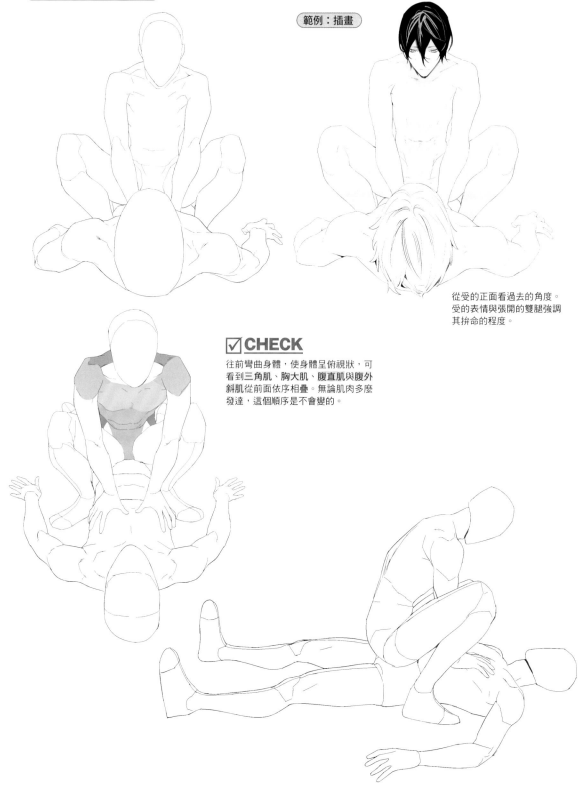

從受的正面看過去的角度。
受的表情與張開的雙腿強調其拚命的程度。

☑CHECK

往前彎曲身體，使身體呈俯視狀，可看到三角肌、胸大肌、腹直肌與腹外斜肌從前面依序相疊。無論肌肉多麼發達，這個順序是不會變的。

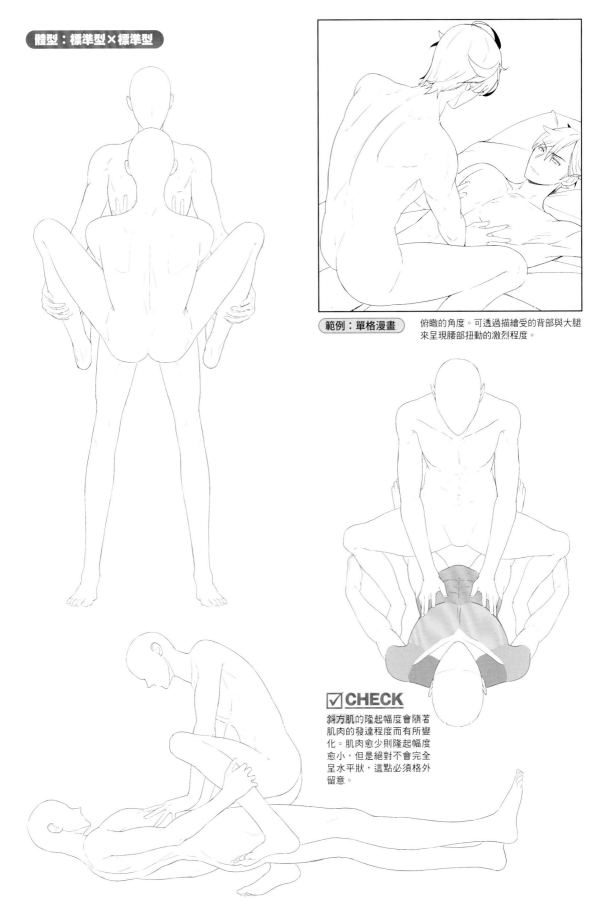

範例：單格漫畫 俯瞰的角度。可透過描繪受的背部與大腿來呈現腰部扭動的激烈程度。

☑ CHECK

斜方肌的隆起幅度會隨著肌肉的發達程度而有所變化。肌肉愈少則隆起幅度愈小，但是絕對不會完全呈水平狀，這點必須格外留意。

二十一、茶臼伸

這種體位是由受壓覆在仰躺的攻身上來進行抽插。受一般都會伸直雙腿，不過有時彎曲雙腿也稱為茶臼伸。

體型：纖細型×纖細型

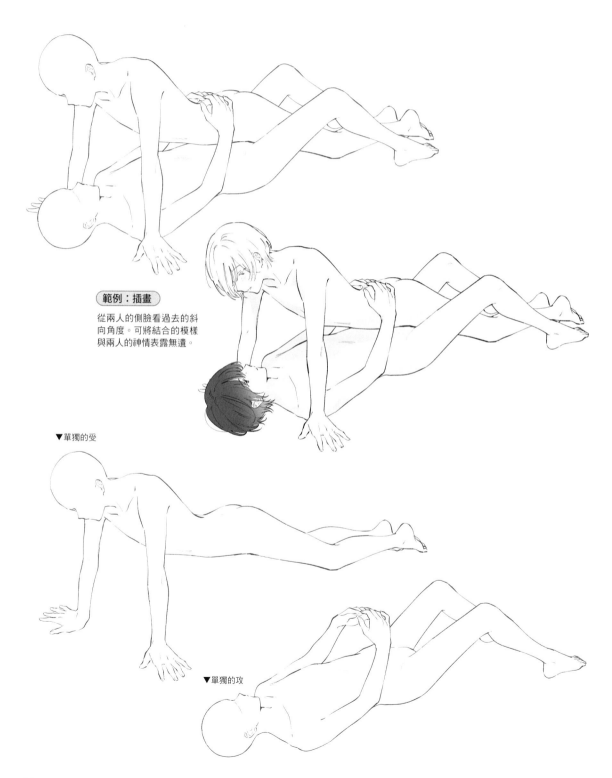

範例：插畫

從兩人的側臉看過去的斜向角度。可將結合的模樣與兩人的神情表露無遺。

▼單獨的受

▼單獨的攻

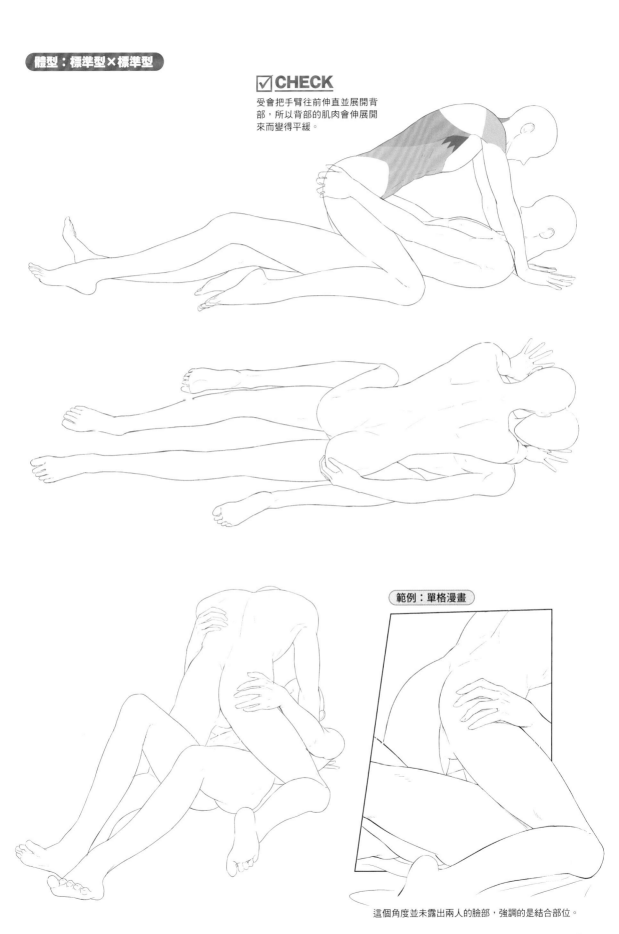

☑ CHECK

受會把手臂往前伸直並展開背部，所以背部的肌肉會伸展開來而變得平緩。

範例：單格漫畫

這個角度並未露出兩人的臉部，強調的是結合部位。

二十二、火燵掛

此為後座式體位，如果使用了被爐或桌子，就會被稱為火燵掛。

體型：標準型×標準型

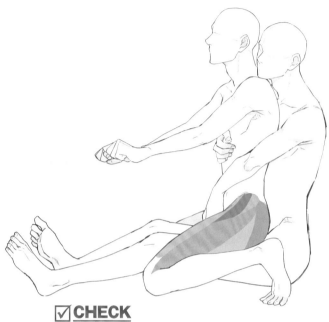

☑ CHECK

彎曲雙腿使大腿的肌肉壓覆在小腿肚
上。如果大腿與小腿肚上有著結實的
肌肉，肌肉就會造成阻礙而難以彎曲
雙腿。

▶ 單獨的攻

◀ 單獨的受

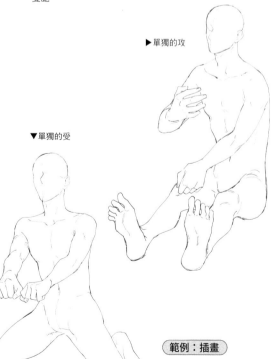

範例：插畫

從正面看過去的角度。展露出
兩人的表情。

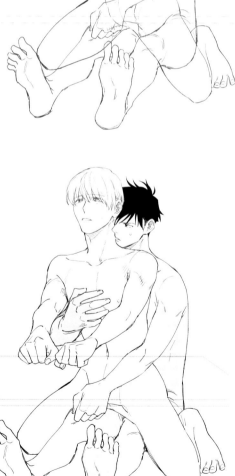

二十三、火燵隱

這種體位是在被爐或是桌子底下進行抽插,此即所謂的對坐式
體位。

體型:肌肉型×肌肉型

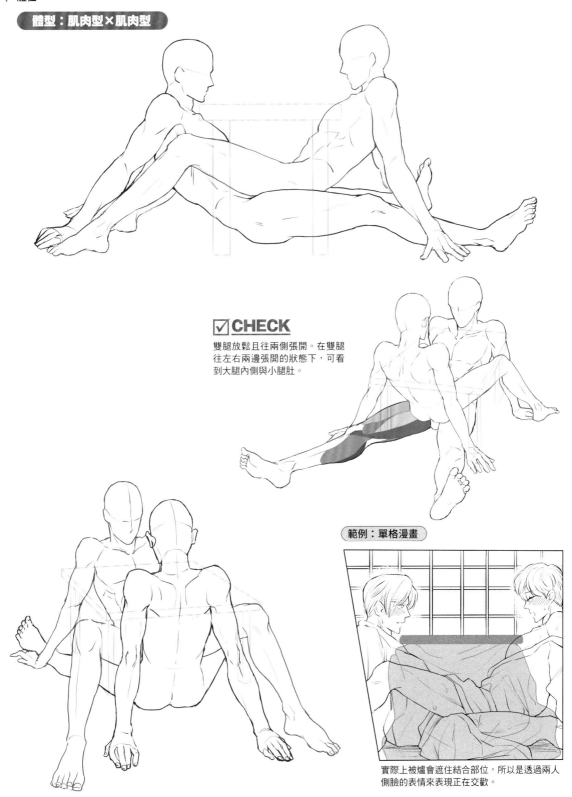

☑CHECK

雙腿放鬆且往兩側張開。在雙腿
往左右兩邊張開的狀態下,可看
到大腿內側與小腿肚。

範例:單格漫畫

實際上被爐會遮住結合部位,所以是透過兩人
側臉的表情來表現正在交歡。

二十四、百閉

這種體位與時雨茶臼（ ➡ p.42 ）一樣，都是屬於騎乘式體位。
連姿勢都相差無幾，只不過這種體位大多都是採取跪姿。

體型：纖細型×纖細型

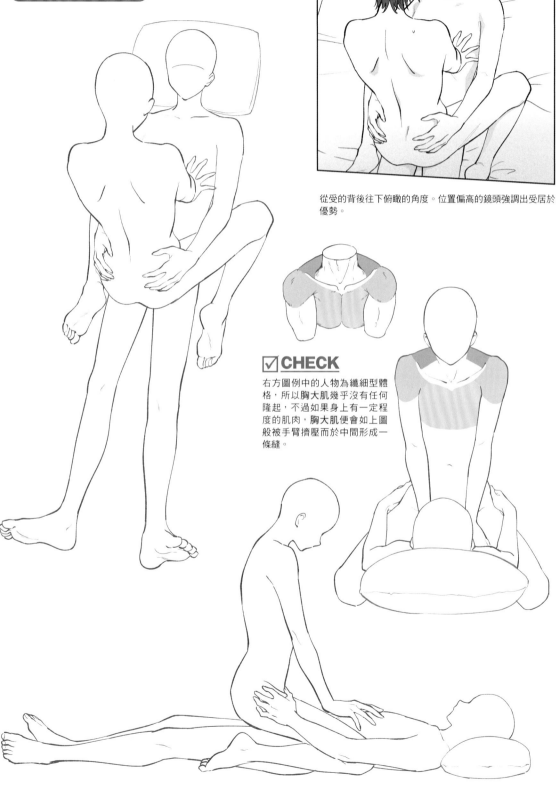

從受的背後往下俯瞰的角度。位置偏高的鏡頭強調出受居於優勢。

☑ CHECK

右方圖例中的人物為纖細型體格，所以胸大肌幾乎沒有任何隆起，不過如果身上有一定程度的肌肉，胸大肌便會如上圖般被手臂擠壓而於中間形成一條縫。

二十五、押車

這種體位是攻從受的背後插入並抬起受的雙腿,如手推車一般前進。

體型:高個子×纖細型

範例:插畫

透過仰視的角度來強調抬起並撐住受的身體的攻是多麼強而有力。

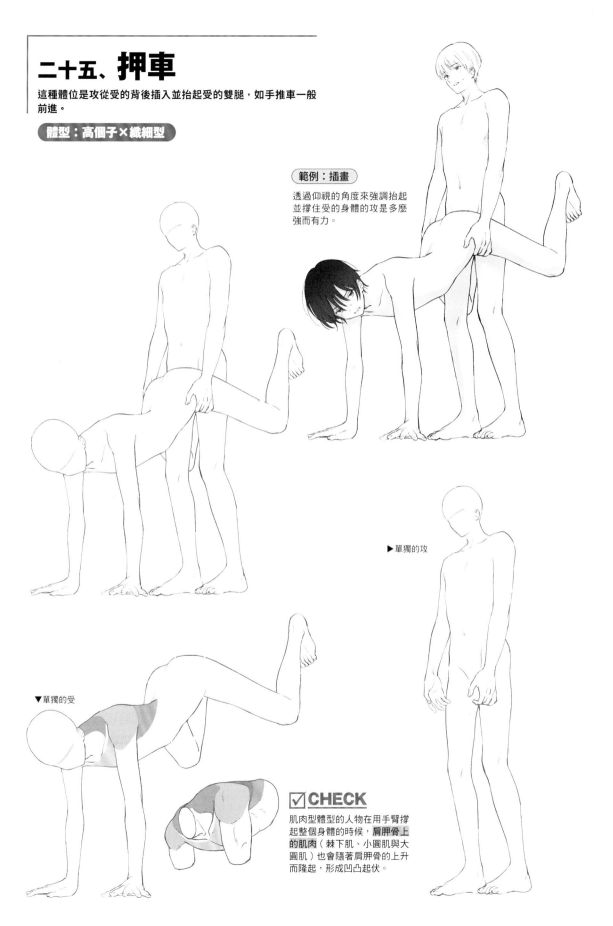

▶單獨的攻

▼單獨的受

☑CHECK

肌肉型體型的人物在用手臂撐起整個身體的時候,肩胛骨上的肌肉(棘下肌、小圓肌與大圓肌)也會隨著肩胛骨的上升而隆起,形成凹凸起伏。

二十六、吊橋

此為正常體位之一。由攻抬起受的腰部或臀部，受則用手肘或
手掌撐起騰空的上半身。

體型：標準型×標準型

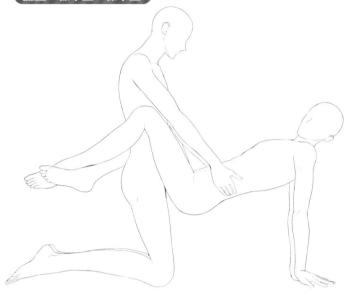

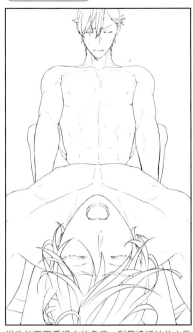

從攻的正面看過去的角度。利用遠近法放大受
的臉部表情，即可更加強烈地傳達受所感受到
的歡愉。

☑CHECK

背部基本上呈S形，在背闊肌的
下方一帶收窄。如果以俯瞰角度
來描繪的話，建議把收窄部位畫
得稍微誇張一點。

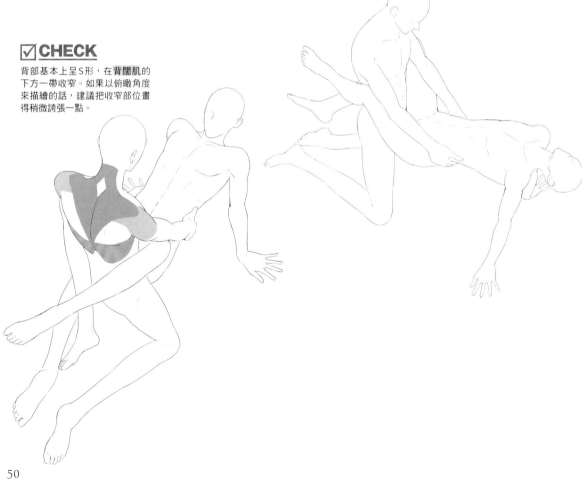

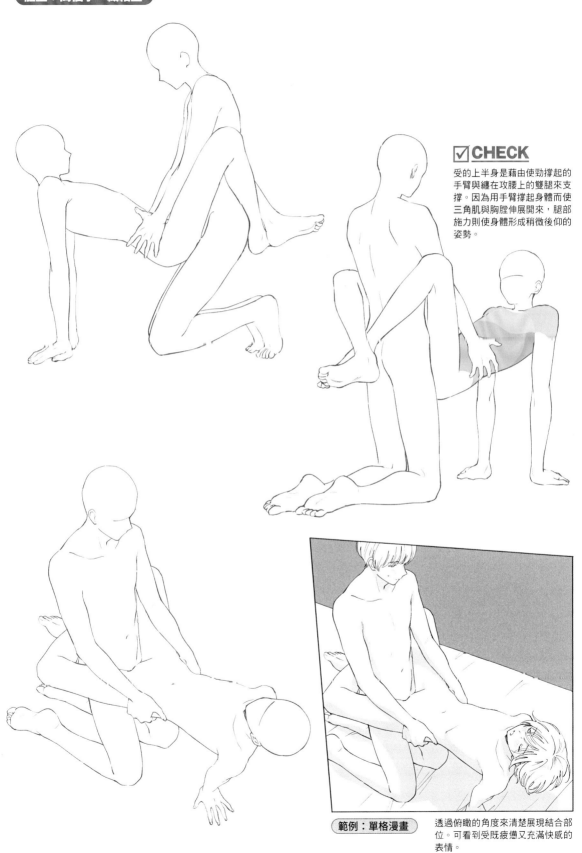

☑**CHECK**

受的上半身是藉由使勁撐起的手臂與纏在攻腰上的雙腿來支撐。因為用手臂撐起身體而使三角肌與胸腔伸展開來，腿部施力則使身體形成稍微後仰的姿勢。

範例：單格漫畫　透過俯瞰的角度來清楚展現結合部位。可看到受既疲憊又充滿快感的表情。

二十七、撞木反

這種體位是由受仰躺在同樣採仰躺姿勢的攻身上來進行抽插。

體型：標準型×標準型

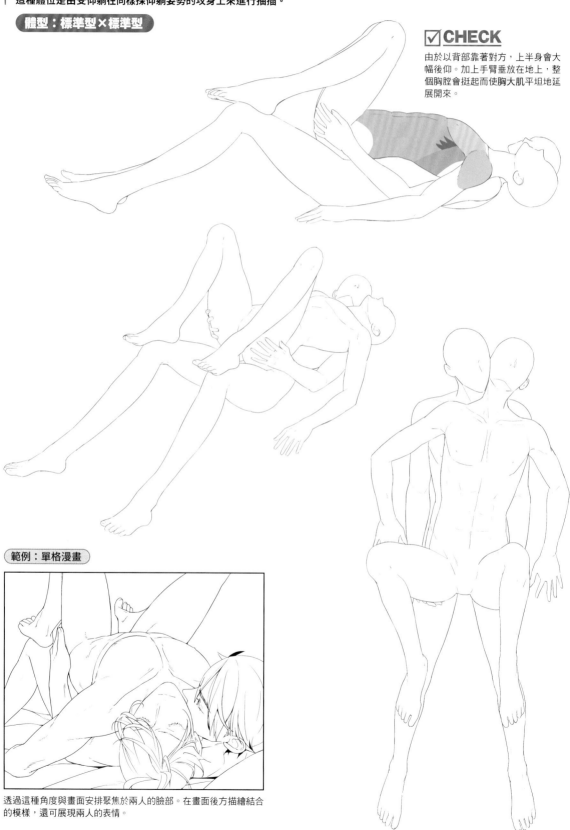

☑ **CHECK**

由於以背部靠著對方，上半身會大幅後仰。加上手臂垂放在地上，整個胸腔會挺起而使胸大肌平坦地延展開來。

範例：單格漫畫

透過這種角度與畫面安排聚焦於兩人的臉部。在畫面後方描繪結合的模樣，還可展現兩人的表情。

二十八、後櫓

這種體位在後背式體位中又稱為後背立位，是由受雙手扶牆且臀部後推，攻則從其背後進行抽插。

體型：纖細型×纖細型

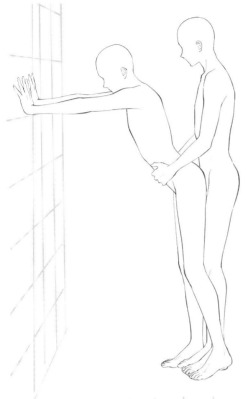

☑ CHECK

在用手臂抵住牆壁的姿勢中，肩胛骨會隆起。如果是肌肉型體型，肩胛骨上的肌肉（棘下肌、小圓肌與大圓肌）會如左圖般隆起而形成凹凸起伏。

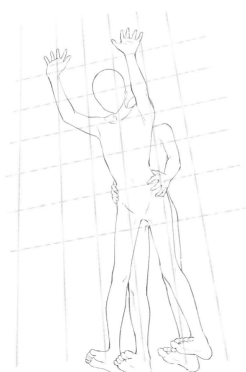

範例：單格漫畫

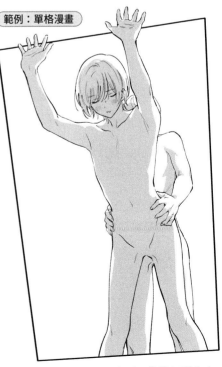

這是從牆壁另一側看過去，微微仰視的角度。可透過受扶著牆壁的手與呈內八狀的雙腿來呈現激烈的交合。

二十九、二巴

此即所謂的69式，雙方皆側躺並互相愛撫性器。有時會以「攻受的姿勢與椋鳥（➡p.30）完全相反（攻位於下側）」來說明這種體位。

體型：肌肉型×肌肉型

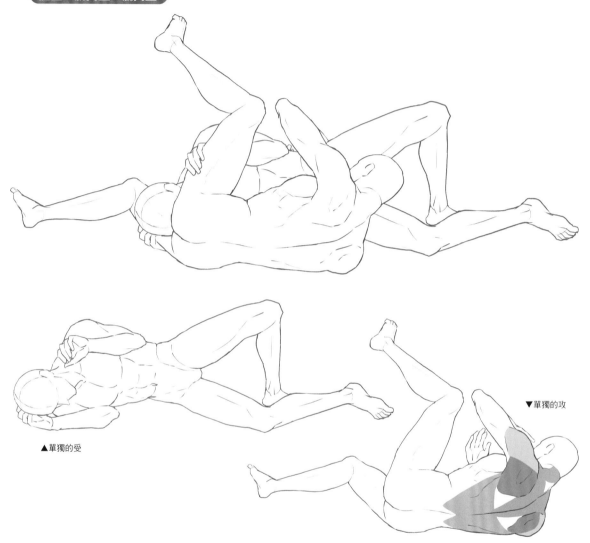

▲單獨的受

▼單獨的攻

範例：單格漫畫

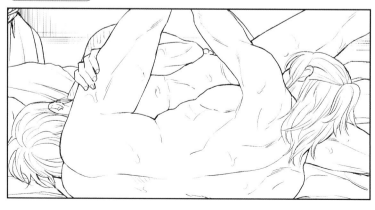

從側面看過去的角度，看不到兩人的臉。透過兩人身上滴下的汗水來呈現愛撫的激烈程度。

☑CHECK

因為抱著受的腿，所以肩膀（三角肌）會抬起，背部的肌肉會往中心聚攏。脖子則是往前傾，從這個角度較難看到斜方肌位於脖子側邊的部分。

三十、窗之月

這種體位是由同樣側躺的攻從受的後面進行抽插。此為所謂的側進式體位之一。

體型：標準型×標準型

☑ **CHECK**

由於腿會被抬起，因此可看到大腿肌肉的前側、後側與內側3面。大腿的肌肉會因為腿被抬起而收縮變粗，但應留意平衡以免畫得太粗。

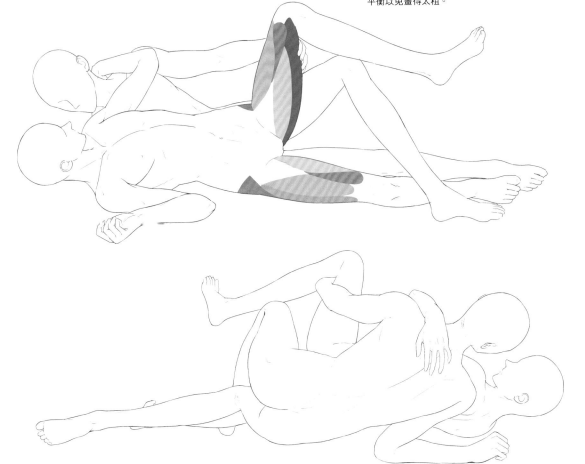

範例：單格漫畫

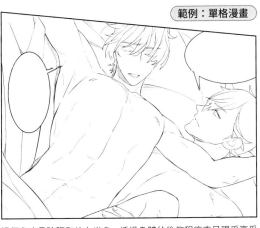

這個角度是強調受的上半身。透過身體的後仰程度來呈現受享受的模樣。

三十一、寶船

此為騎乘式體位之一。這種體位是由受用手扶著仰躺的攻所抬起的一條腿來進行抽插。

體型：肌肉型×肌肉型

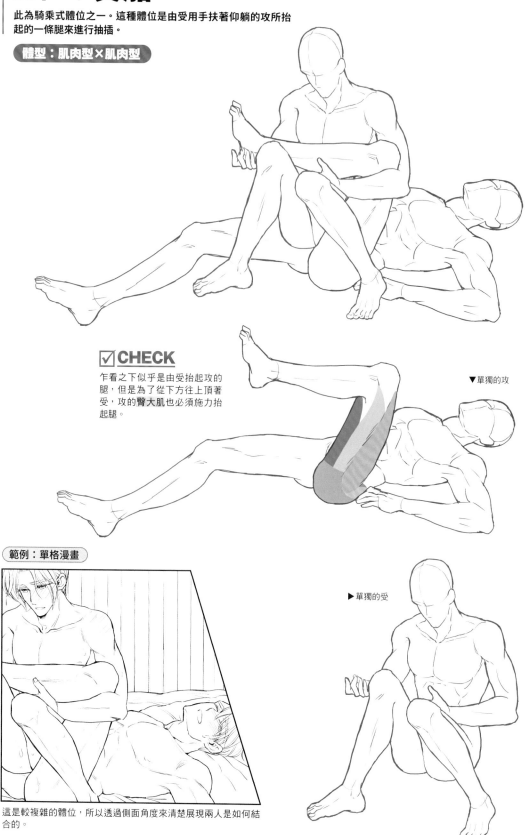

☑CHECK

乍看之下似乎是由受抬起攻的腿，但是為了從下方往上頂著受，攻的**臀大肌**也必須施力抬起腿。

▼單獨的攻

▼單獨的受

範例：單格漫畫

這是較複雜的體位，所以透過側面角度來清楚展現兩人是如何結合的。

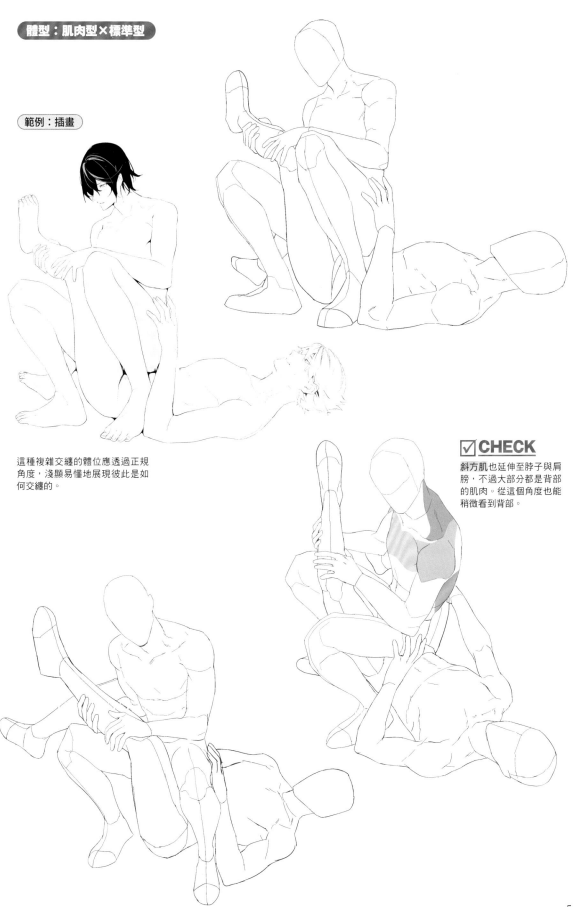

範例：插畫

這種複雜交纏的體位應透過正規角度，淺顯易懂地展現彼此是如何交纏的。

☑ **CHECK**

斜方肌也延伸至脖子與肩膀，不過大部分都是背部的肌肉。從這個角度也能稍微看到背部。

三十二、抱上

這種體位與押車（➡ p.49）一樣都是採後背式體位，由攻從後方抬起受的雙腿，不過這種姿勢不會前進。

體型：標準型×標準型

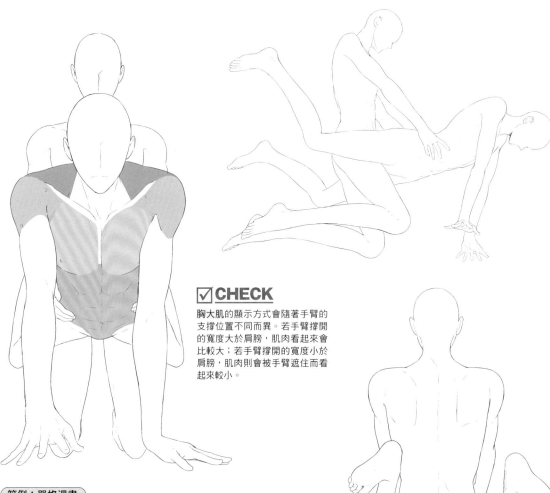

☑ CHECK

胸大肌的顯示方式會隨著手臂的支撐位置不同而異。若手臂撐開的寬度大於肩膀，肌肉看起來會比較大；若手臂撐開的寬度小於肩膀，肌肉則會被手臂遮住而看起來較小。

範例：單格漫畫

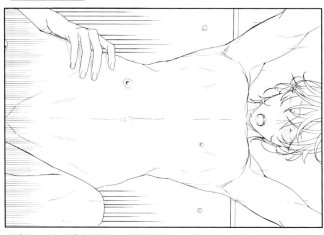

從受的正下方看過去的鏡頭。透過臉部表情、流下的汗水與速度線來呈現激烈的交合。

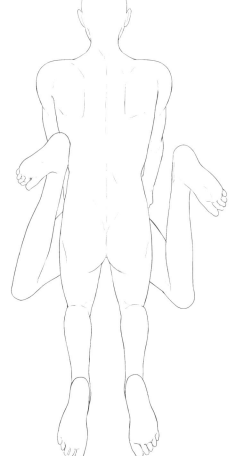

三十三、御所車

此為騎乘式體位之一。這種體位是由受蹲坐在仰躺的攻身上，
並以插入的男性生殖器為起點進行旋轉運動。

體型：標準型×標準型

☑**CHECK**

採取仰視的角度時，可看
到胸大肌的乳房下半部。
此外，由下往上仰視時，
胸部面積與乳頭的顯示方
式會和平常有所不同，應
格外留意。

範例：單格漫畫

透過低角度的鏡頭來強調受往後仰的上半身。

三十四、鶯谷渡

這種體位是由攻壓覆在仰躺的受身上,並用嘴愛撫受的乳頭。

體型:肌肉型×標準型

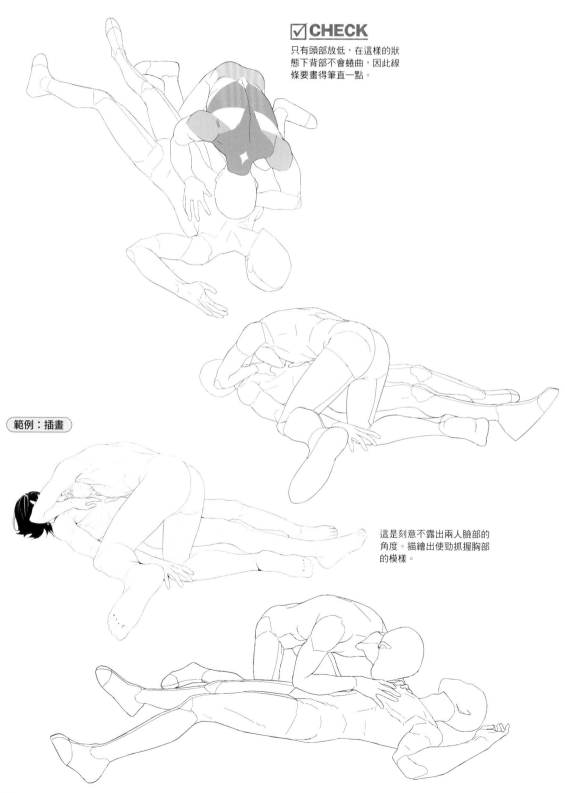

CHECK

只有頭部放低,在這樣的狀態下背部不會蜷曲,因此線條要畫得筆直一點。

範例:插畫

這是刻意不露出兩人臉部的角度。描繪出使勁抓握胸部的模樣。

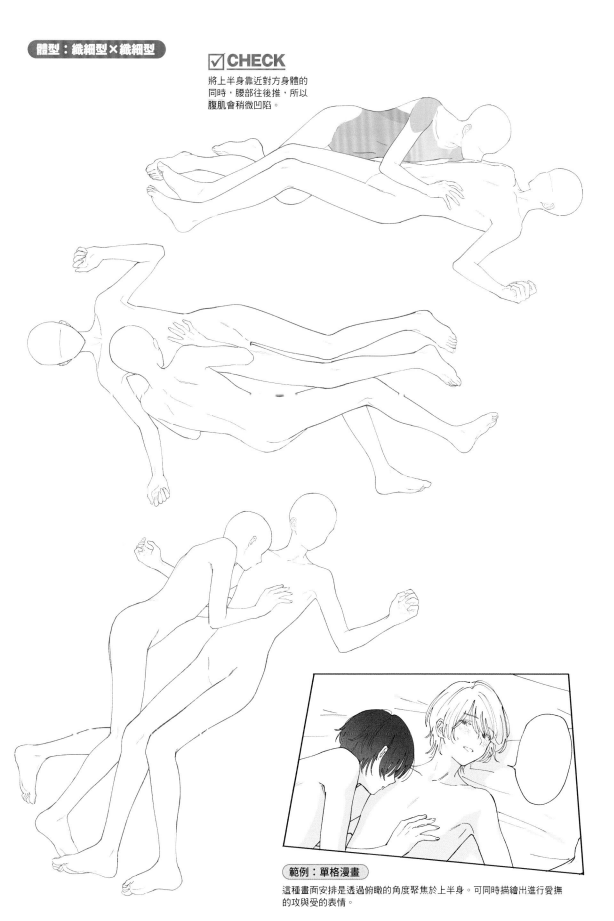

☑ **CHECK**

將上半身靠近對方身體的同時，腰部往後推，所以腹肌會稍微凹陷。

範例：單格漫畫

這種畫面安排是透過俯瞰的角度聚焦於上半身。可同時描繪出進行愛撫的攻與受的表情。

三十五、締小股

這種體位與柵（ ➡p.32 ）一樣都是由攻壓覆在仰躺的受身上，不過兩人的雙腿在這種姿勢中不會交纏。

體型：標準型×標準型

← 上側

將燈光配置於正上方，大膽地讓影子落在兩人的身上，藉此營造出充滿戲劇化的效果。

☑ CHECK

攻的上半身會往前傾，並用雙臂加以支撐，下半身則是靠膝蓋撐住。為了維持身體平衡，臀大肌與大腿的肌肉都會施力。

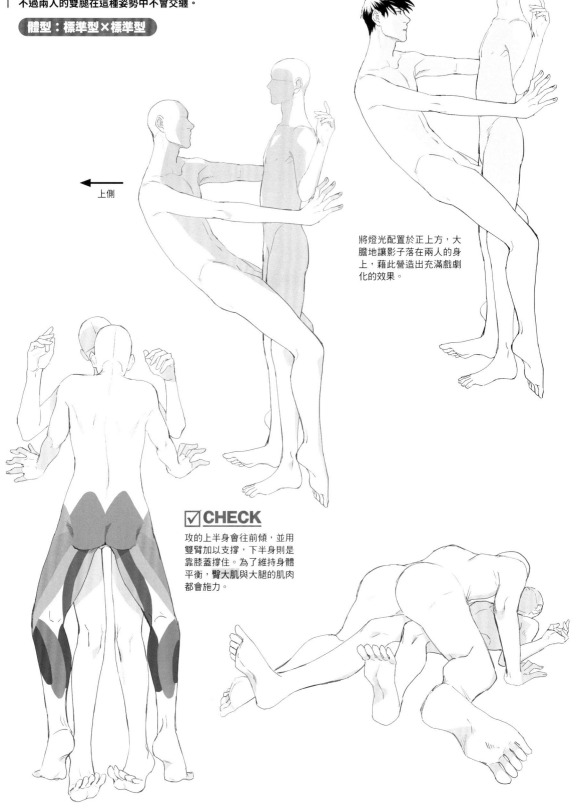

三十六、浮橋

這種體位是由攻抬起側躺的受的下半身來插入性器。

體型：標準型×標準型

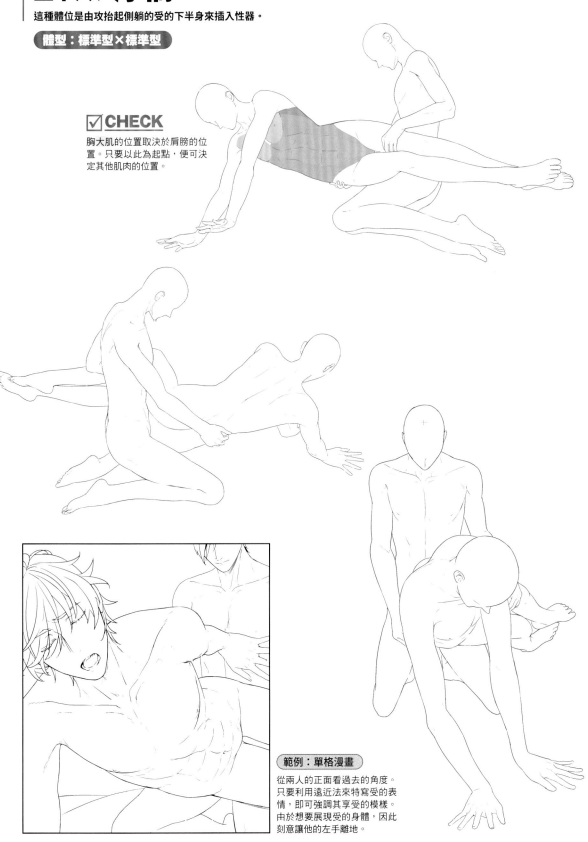

☑CHECK

胸大肌的位置取決於肩膀的位置。只要以此為起點，便可決定其他肌肉的位置。

範例：單格漫畫

從兩人的正面看過去的角度。只要利用遠近法來特寫受的表情，即可強調其享受的模樣。由於想要展現受的身體，因此刻意讓他的左手離地。

三十七、菊一文字

由受側身坐在仰躺的攻身上來進行抽插，為騎乘式體位之一。
受的單腳踩在攻的肩膀附近，另一隻腳則擺在攻的雙腿之間。

體型：標準型×標準型

☑**CHECK**

受會將手臂往後伸展，所以
肩胛骨是隆起的。

範例：單格漫畫

這是透過低角度的鏡頭來呈現受騎在攻的身上進行主導的那份壓
迫感。

三十八、佛壇返

與後櫓（ ➡ p.53 ）一樣，為後背立位之一。在這種體位中，受的雙手是撐在地上而非扶牆。

體型：標準型×標準型

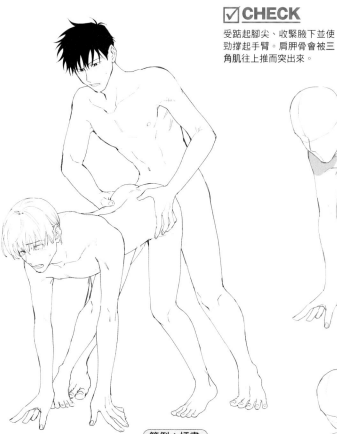

☑ **CHECK**

受踮起腳尖、收緊腋下並使勁撐起手臂。肩胛骨會被三角肌往上推而突出來。

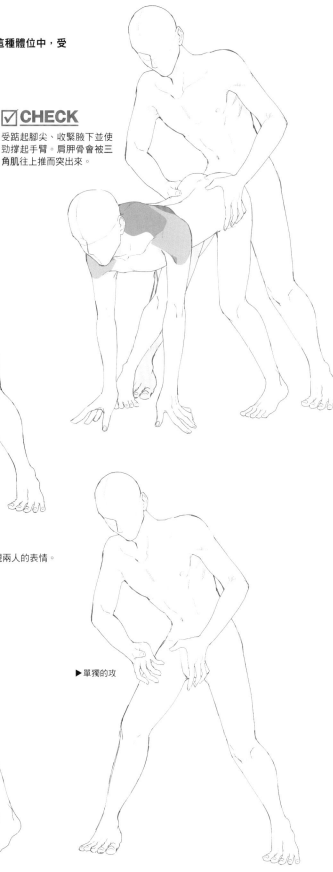

範例：插畫

以略低的角度來展現兩人的表情。

▶ 單獨的攻

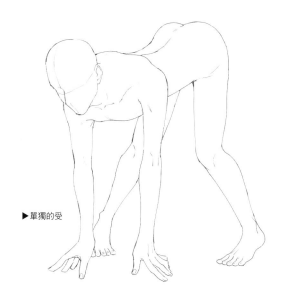

▶ 單獨的受

三十九、亂牡丹

由受背對坐著的攻，並坐在其身上來進行抽插，為後座式體位之一。受的雙腿大張。

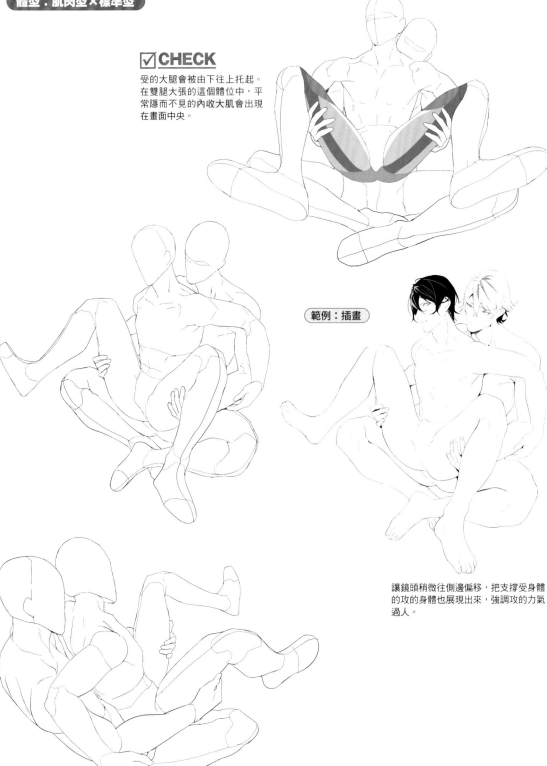

☑ **CHECK**

受的大腿會被由下往上托起。在雙腿大張的這個體位中，平常隱而不見的內收大肌會出現在畫面中央。

範例：插畫

讓鏡頭稍微往側邊偏移，把支撐受身體的攻的身體也展現出來，強調攻的力氣過人。

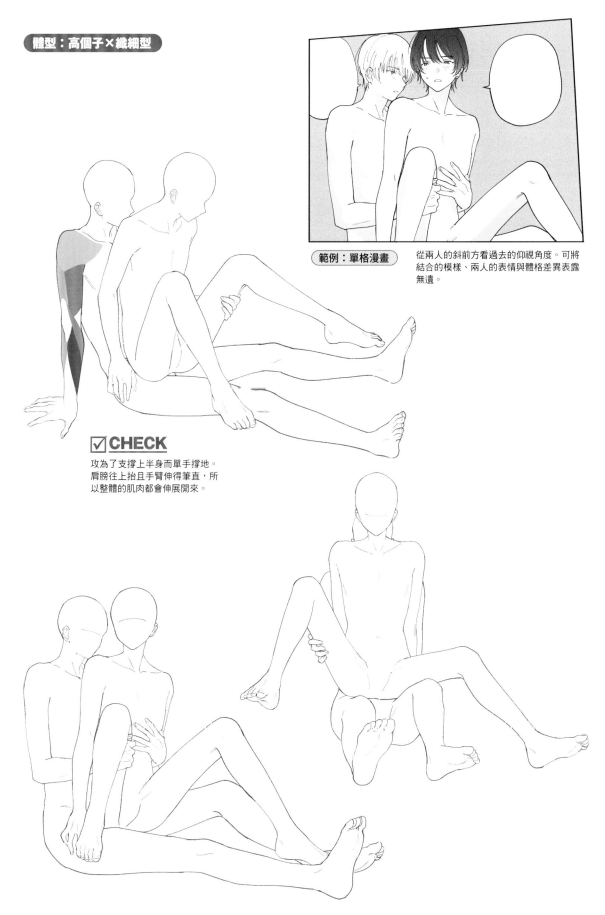

體型：高個子×纖細型

範例：單格漫畫　從兩人的斜前方看過去的仰視角度。可將結合的模樣、兩人的表情與體格差異表露無遺。

☑ **CHECK**

攻為了支撐上半身而單手撐地。肩膀往上抬且手臂伸得筆直，所以整體的肌肉都會伸展開來。

四十、燕返

這種體位是在受趴伏的狀態下，由攻從背後抬起受的一條腿來進行抽插。

體型：標準型×標準型

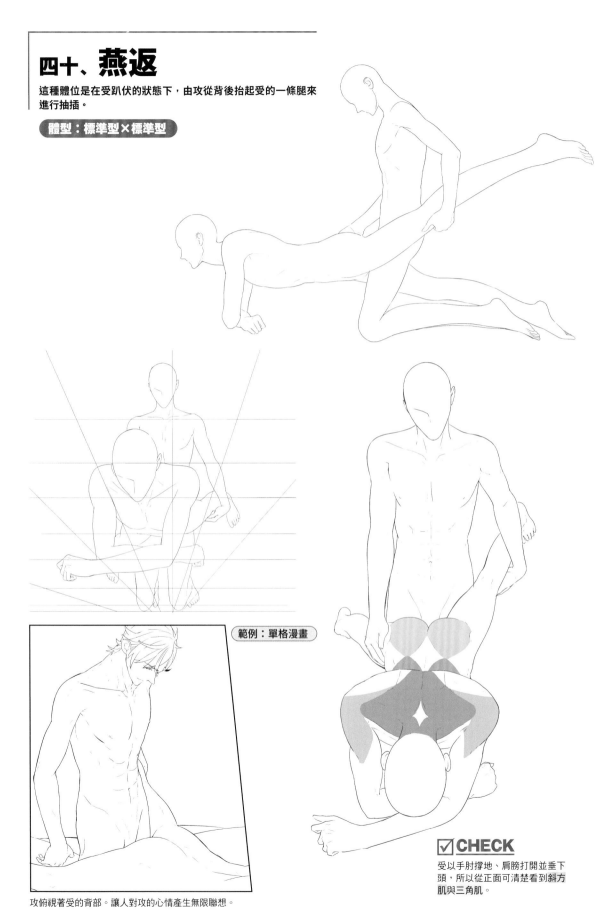

範例：單格漫畫

攻俯視著受的背部。讓人對攻的心情產生無限聯想。

☑ **CHECK**
受以手肘撐地、肩膀打開並垂下頭，所以從正面可清楚看到斜方肌與三角肌。

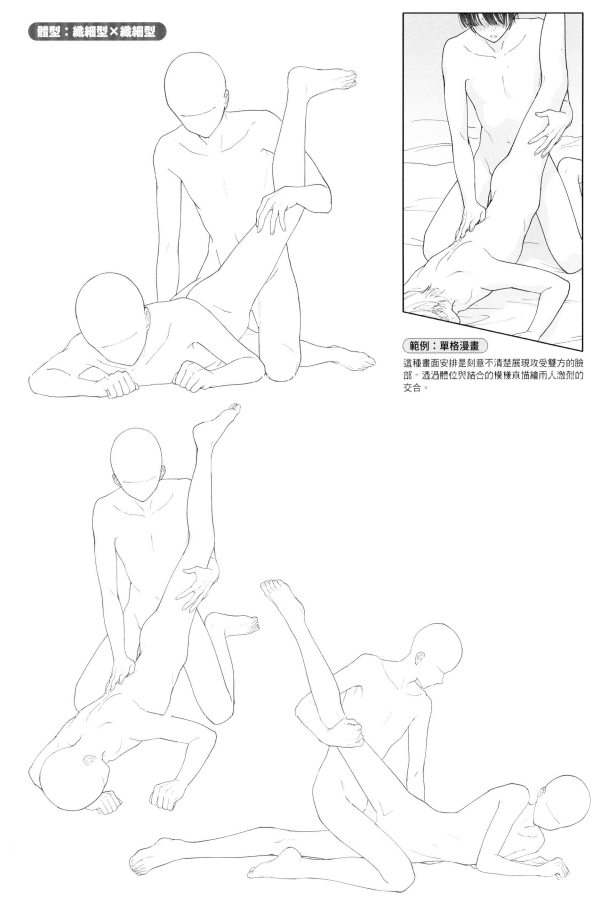

範例：單格漫畫

這種畫面安排是刻意不清楚展現攻受雙方的臉部。透過體位與結合的模樣來描繪而人激烈的交合。

四十一、鵯越逆落

這種體位是在受趴伏的狀態下，由攻將其雙腿架在雙肩上抬起，並用嘴愛撫受的性器。

體型：標準型×標準型

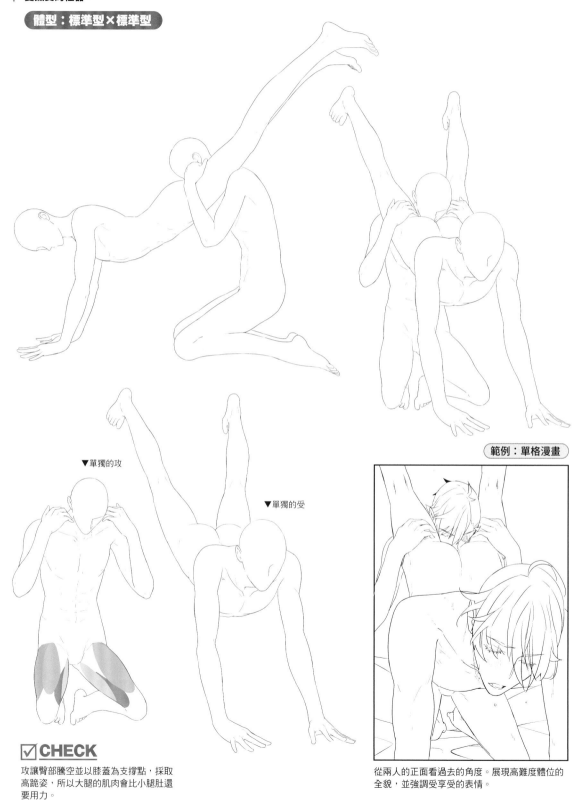

▼單獨的攻

▼單獨的受

範例：單格漫畫

☑CHECK

攻讓臀部騰空並以膝蓋為支撐點，採取高跪姿，所以大腿的肌肉會比小腿肚還要用力。

從兩人的正面看過去的角度。展現高難度體位的全貌，並強調受享受的表情。

四十二、挺子掛

這種體位是由攻上下倒過來壓覆在仰躺的受身上，受則抱著攻的雙腿，使其性器緊貼。

體型：標準型×標準型

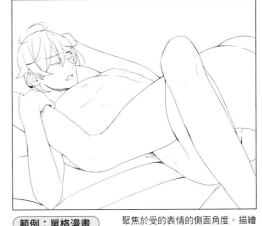

範例：單格漫畫

聚焦於受的表情的側面角度。描繪出性器緊貼的模樣與受的表情。

☑CHECK

張開雙腿夾住對方的身體。此時會將重心放在腳尖與膝蓋來支撐身體，所以大腿的肌肉沒有施加太多力氣。

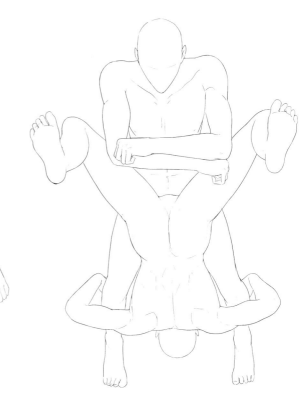

※註 與柵或千鳥（➡p.32）一樣，如果是兩名男性，在這種體位中幾乎不可能進行抽插。

四十三、岩清水

這種體位是由受跨坐在仰躺的攻臉上，是被稱為顏面騎乘的一種玩法。

體型：纖細型×纖細型

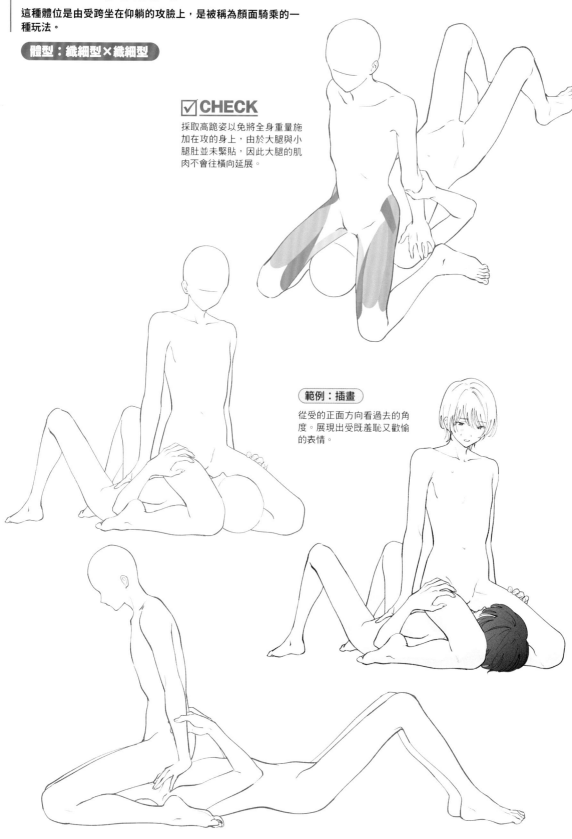

☑ **CHECK**

採取高跪姿以免將全身重量施加在攻的身上，由於大腿與小腿肚並未緊貼，因此大腿的肌肉不會往橫向延展。

範例：插畫

從受的正面方向看過去的角度。展現出受既羞恥又歡愉的表情。

四十四、首引戀慕

使用繩索或是細繩的細綁姿勢。在相對而坐的狀態下，用繩索（細繩）套在彼此的脖子上。

體型：標準型×標準型

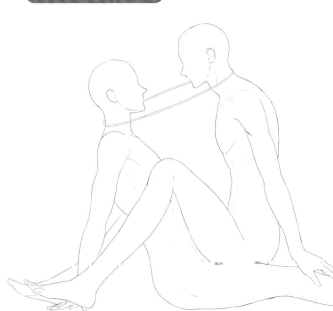

範例：單格漫畫

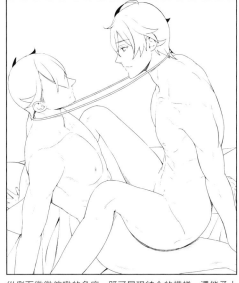

從側面微微俯瞰的角度。既可展現結合的模樣，還能予人受居於優勢的印象。

☑ **CHECK**

由於頭部往前伸出，因此從這個角度也能看到頸後的斜方肌，頸部則顯得細窄。

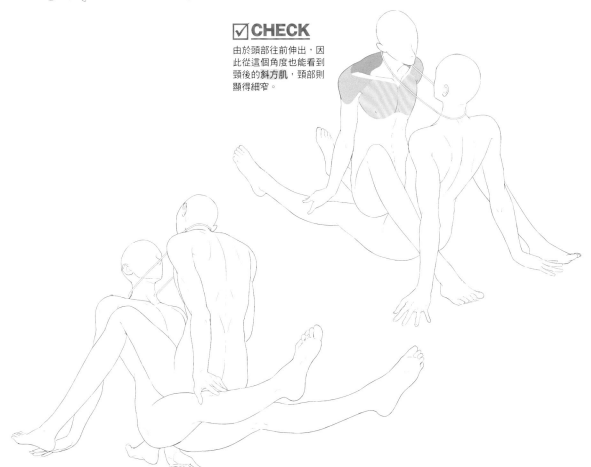

四十五、理非不知

這種體位是在受的雙手雙腳都被繩索或細繩細綁的狀態下，由攻用手臂抱住受的雙腿來進行抽插。

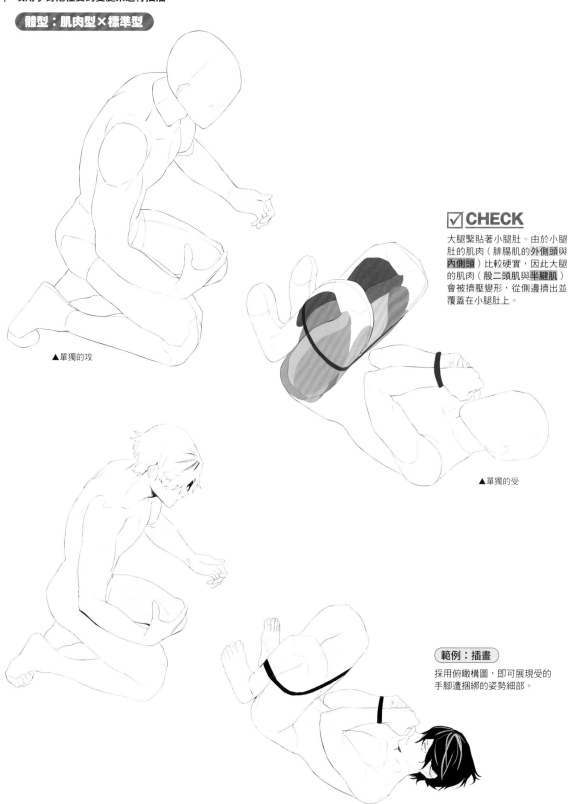

▲單獨的攻

☑CHECK

大腿緊貼著小腿肚。由於小腿肚的肌肉（腓腸肌的外側頭與內側頭）比較硬實，因此大腿的肌肉（股二頭肌與半腱肌）會被擠壓變形，從側邊擠出並覆蓋在小腿肚上。

▲單獨的受

範例：插畫

採用俯瞰構圖，即可展現受的手腳遭捆綁的姿勢細部。

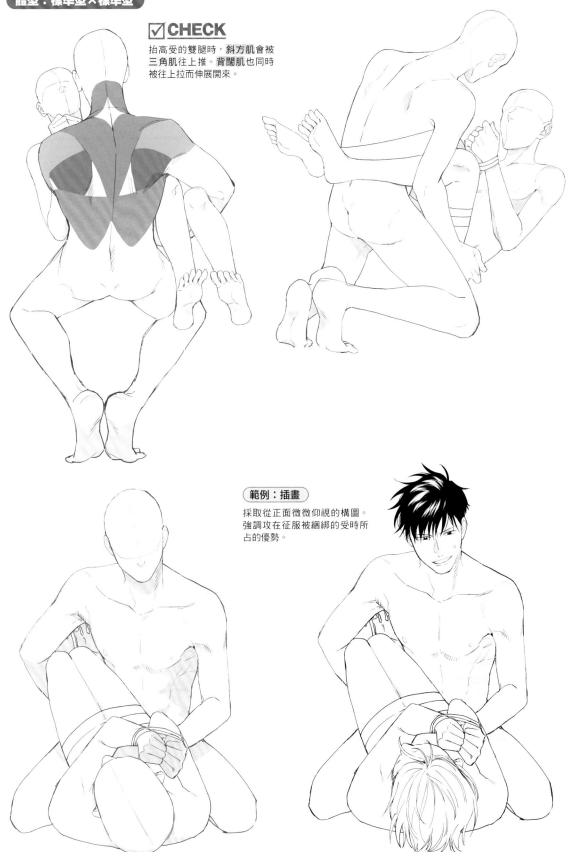

☑ **CHECK**

抬高受的雙腿時，斜方肌會被三角肌往上推。背闊肌也同時被往上拉而伸展開來。

範例：插畫

採取從正面微微仰視的構圖。強調攻在征服被綑綁的受時所占的優勢。

四十六、達磨返

這種體位是用細繩或繩索綑綁受屈膝的雙腿，攻則在這樣的狀態下抬起受的下半身進行抽插。

體型：纖細型×纖細型

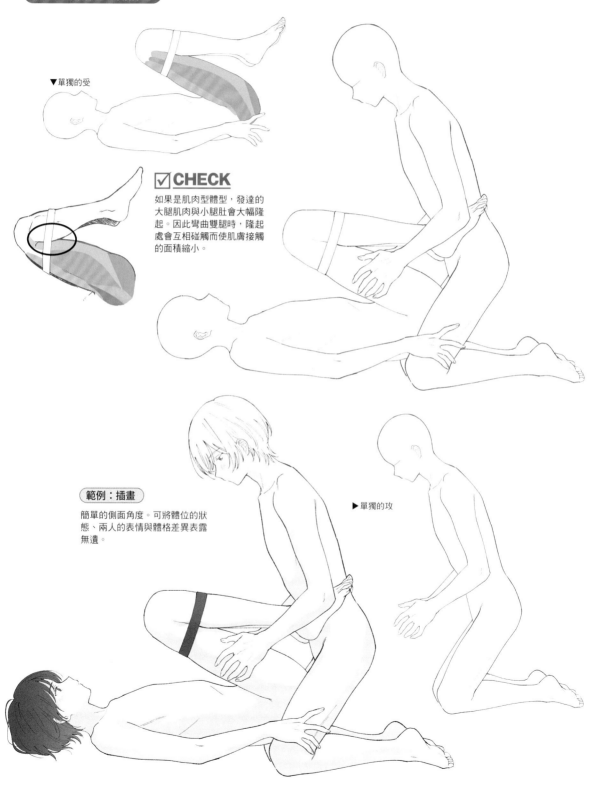

▼單獨的受

☑CHECK

如果是肌肉型體型，發達的大腿肌肉與小腿肚會大幅隆起。因此彎曲雙腿時，隆起處會互相碰觸而使肌膚接觸的面積縮小。

範例：插畫

簡單的側面角度。可將體位的狀態、兩人的表情與體格差異表露無遺。

▶單獨的攻

四十七、流鏑馬

此為騎乘式體位之一。由受跨坐在仰躺的攻身上來進行抽插。
把繩索或細繩套在攻的脖子上，受則用手握住繩索（細繩）的
兩端。

體型：標準型×標準型

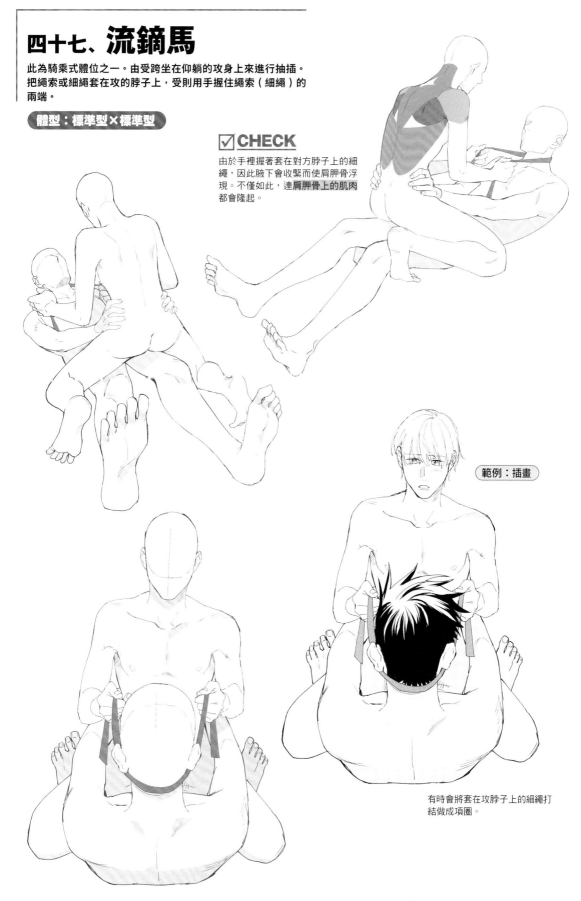

☑ **CHECK**

由於手裡握著套在對方脖子上的細
繩，因此腋下會收緊而使肩胛骨浮
現。不僅如此，連肩胛骨上的肌肉
都會隆起。

範例：插畫

有時會將套在攻脖子上的細繩打
結做成項圈。

四十八、寄添

由攻躺靠在仰躺的受身邊並進行愛撫。經常於後戲或性愛結束後進行。

體型：肌肉型×標準型

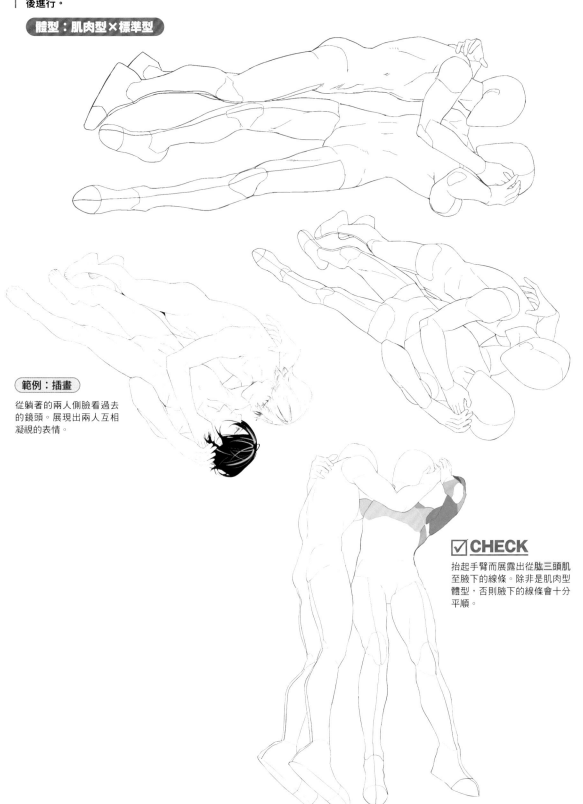

範例：插畫

從躺著的兩人側臉看過去的鏡頭。展現出兩人互相凝視的表情。

☑ CHECK

抬起手臂而展露出從肱三頭肌至腋下的線條。除非是肌肉型體型，否則腋下的線條會十分平順。

仁神 ユキタカ 插畫

自由接案的漫畫家，以人物設計師的身分展開工作。著有數本由不同出版社出版的作品。

Twitter https://twitter.com/nikami_y

アサワ 插畫

漫畫家。從事BL（女性向）乃至男性向等各種類型不拘的漫畫、插畫製作。著有《忌望―キボウ―》（DeNIMO）等作品。

pixiv https://www.pixiv.net/users/1368620

まゆつば 插畫

插畫家兼漫畫家。手機遊戲《白夜極光》（Level Infinite）的人物插畫（愛洛拉／Lola）、VTuber Astel Leda的歌曲《未來銀河與汽笛旋律》的MV插畫等，為其代表作。另外還以「眉唾モノ」之名創作漫畫。
【碎碎念】我喜歡在Twitter上傳塗鴉。最近主要從事插畫工作，例如人物設計或遊戲的立繪（遊戲等登場人物的肖像畫）等。

Twitter https://twitter.com/mytb_mono

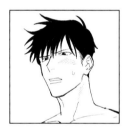

端倉 ジル 插畫

漫畫家、人物設計師。
著有《Rec me》（祥傳社）、《Dull and Sweet》（libre）、《蜜蜂與檸檬香蜂草》（暫譯，一迅社）等作品。

Twitter https://twitter.com/hskrjil

葦原 旭 插畫

BL漫畫家。著有《雙性》（青文出版社）、《愛與欲望的小夜曲》（東立出版社）等作品。
【碎碎念】我對褐色肌膚的受情有獨鍾。想要看色氣誘人的褐色男子，請務必購買拙作☆

Twitter https://twitter.com/ashiharakira
pixiv https://www.pixiv.net/users/33358344

関崎 淳 肌肉監修

漫畫家。以線上遊戲的官方四格漫畫出道。也會撰寫或監修插畫技巧的相關書籍。曾執筆或監修過的插畫技巧書籍有《立刻派上用場！肌肉的描繪方式》（暫譯，一迅社）、《BL愛愛場景繪畫技巧：腐味男色激愛畫面這樣畫》（台灣東販）、《BL素描初體驗 肌肉的描繪方式》（暫譯，池田書店）等。在本書中負責與肌肉相關的監修及解說。
【碎碎念】我最近也開始著手研究馬的肌肉。

日文版工作人員

插畫 ························· 仁神ユキタカ、アサヮ、まゆつば、端倉ジル、葦原 旭

肌肉監修 ·············· 関崎 淳

構成・原稿執筆 ····· 坂下大樹（JENET Communications）

編輯 ······················ 設楽菜月、坂下大樹（JENET Communications）、坂あまね（JENET Communications）

編輯協力 ·············· 藤原遼太郎、東 亮太

校對 ······················ 鷗来堂

設計 ······················ 下鳥怜奈（JENET Communications）、西河璃子（CYBERDYNE, Inc.）

BL愛愛場景繪畫技巧
四十八手激愛體位全收錄

2023 年 2 月 1 日初版第一刷發行

編　　著	ポストメディア編輯部
譯　　者	童小芳
主　　編	陳正芳
美術設計	黃灝瑢
發 行 人	若森稔雄
發 行 所	台灣東販股份有限公司

＜地址＞台北市南京東路 4 段 130 號 2F-1
＜電話＞（02）2577-8878
＜傳真＞（02）2577-8896
＜網址＞http://www.tohan.com.tw

郵撥帳號　1405049-4
法律顧問　蕭雄淋律師
總 經 銷　聯合發行股份有限公司
＜電話＞（02）2917-8022

國家圖書館出版品預行編目（CIP）資料

BL 愛愛場景繪畫技巧：四十八手激愛體位全收錄 /
ポストメディア編輯部編著；童小芳譯 . -- 初版 .
-- 臺北市：臺灣東販股份有限公司 , 2023.02
80 面；18.2×25.7 公分
譯自：BL ラブシーン作画テクニック：さまざま
な体位が描ける四十八手ポーズ集
ISBN 978-626-329-654-1（平裝）

1.CST: 插畫 2.CST: 繪畫技法

947.45　　　　　　　　　　　　　111019762